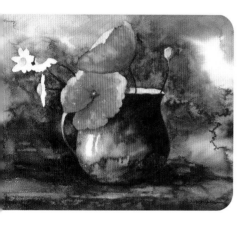

수산나의

소품 그리기

소품 수채화를 시작하며

이 책은 우리들이 일상생활에서 흔히 접하는 사물을 소재로 그다지 크지 않은 사이즈의 수채화 작품으로 제작하여 집에 걸어두거나 선물할 수 있으면 좋겠다는 생각을 가지고 만들었다. 사람마다 개성이 다르고 제각기 천차만별의 기호도가 존재하며, 넘쳐나는 정보와 미술관련 소재나 제작법들이 무궁무진한 시대이지만, 막상 그림 그리기를 통하여 자신을 발견하고 표현하고자 마음먹었을 때, 도대체 첫 숟가락을 어디부터 어떻게 떠야 할지 막연하기만 한 것이 현실이다. 그 마음을 알고 있기에 책에 대한 세부 구상을 하면서 가장 고민이 되었던 점은 어떠한 소재를 어느 정도의 난이도로 접근하느냐 하는 것이었다. 점차로 진행이 되어가면서 우리들이 일상생활에서 접하기 쉬운 소재와, 카페나 보기 좋은 경관이 있는 곳에서 발견하게 되는 소품들에 초점을 맞추어 선택하게 되었고, 그림의 크기도 8절지에서 4절지 정도의 작은 작품으로 제작하였다. 소품이라는 말은 규모가 작은 예술작품을 뜻하는데, 요즘 들어서는 디자인 소품이나 생활 소품, 일상 소품 등 우리들 주변의 보기 좋거나 특별한 장식품을 일컫는 경우가 더 많아졌다.

실기에 대한 기초가 되어 있으면 좋으나, 생전 처음 그림을 시작하는 독자여도 충분히 접근할 수 있도록 단계를 잡았으니, 붓 잡는 법이나 색 섞는 방식에 문외한이라 하여도 마음 편히 페이지를 넘겨 가기 바란다. 시작하는 것 자체가 어려운 일이지, 이미 시작했다면 절반의 성공에 다다른 것과 다름없이 장한 일을 하고 있는 거라고 본다.

나이도 전공도 혹은 재능여부도 전혀 중요하지 않은 것이 그림 세계이다. 단지 저자로써 바람이 있다면 꾸준히 진행할 것과, 그림 한 장에 울고 웃을지언정 지나치게 결과 여부에 연연하지 않고 충분히 즐겼으면 하는 것 뿐이며, 이러한 마음가짐이 앞으로도 오래도록 수채화 작업을 해 나갈 수 있는 좋은 원동력이다.

책에 실려 있는 대부분의 그림은 스케치부터 완성까지 제작 단계를 촬영하여 실었으나, 일정한 수준에 올라 그리기가 더욱 자연스럽고 편안해 졌다면, 단계작에 상관 없이 본인에게 자연스러운 방식으로 채색하기 바란다. 단색으로 칠한 색들은 색상표로 남기지 않았으나, 어떠한 색을 사용했는지 정보를 정확히 전달하기 위하여, 두 가지 이상의 색을 섞은 경우에는 일일이 색상표를 만들어 놓았다. 물감은 미션골드 수채물감 34색 셋트를 사용하여 각각의 색을 찾기 편하게 하였으며, 종이는 파브리아노 중목지를 가장 많이 사용했다.

지구상의 수많은 사람들 지문이 제각각이듯이 그림의 스타일도 그렇게 다양하지만, 실기를 따라 그리며 학습하는 과정에 더 적합하도록 하기 위하여, 이 책에 싣는 그림들은 가능한 한 일관된 작품유형으로 번지기와 묘사가 함께 어우러지는 방식을 유지하고자 노력했다. 이를 토대로 하여 점차로 자신만의 칼라와 표현방식을 찾아 나가는 개성 있는 그림여행이 지속되기 바란다.

또한 모든 그림은 이젤이 아닌, 테이블에 놓고 실내에서 그렸으며, 벽돌로 약간의 기울기를 조절하면서 수채화의 물 번짐과 물 얼룩을 조율했다.

필자는 그림 그리기가 직업이자 취미생활이기도 한 행복한 사람이다.

내가 그림에서 받는 성취와 만족감을 이렇게 실기교재 출판을 통하여 더불어 나눌 수 있는 장이 있음에 기쁘고, 늘 옆에서 촬영과 보정을 통하며 함께 호흡하는 남편과, 박수와 격려를 아끼지 않는 가족들이 있어 감사할 따름이다. 또한 계절이 몇 번 바뀌곤 하는 긴 시간동안, 작업을 독려하며 믿고 기다리며 책의 탄생을 실현시키는 미대입시사의 노력에도 감사드린다. 그동안 살아온 세월의 절반이 되어 가는 소도시 생활, 이 논산이라는 작은 도시에서 필자가 꿈꾸고 계획하는 것이 가능하게 되는 것은 혼자가 아니기 때문이리라.

2015년 논산에서 김수산나

contents

소품 수채화 시작하기

수채화의 시작은 다소 번거롭더라도 계획된 준비가 필요하다. 미술 도구를 구매하기 이전에 본인이 그리고 싶은 그림의 방향과 유형을 결정하는 것이 중요한데, 그에 따른 실기교재의 구입이나 화실 혹은 문화센터의 문을 두드리는 방법으로 가이드가 되어 줄 수 있는 대상도 함께 물색해 놓은 후 수채화 도구를 구매하는 것이 좋다.

한편으로는 두근거리는 마음도 좋은 준비물이다. 설렘과 약간의 긴장감 역시 지속적으로 실기연습을 해 나가는 원동력이 되는 심리적 준비물이라 할 수 있다. 붓을 잡아 본 적이 언제이던가, 그간 얼마나 이 순간을 꿈꾸어 왔던가,,, 나는 내가 그리고 싶어 하는 목표점까지 잘 진행할 수 있을까...

첫 술에 배부를 수 없다고 하였듯이, 많이 생각하고 기대했던 것에 못 미치는 경우가 허다한 것이 기초과정에서 견뎌야 하는 부분임을 미리 말해 두고 싶다. 당장 비오는 날에 감성충만하여 수채화로 표현하며 온 몸과 마음으로 공감하고 싶다 하여도, 생각보다 조금 더 시간이 필요하다고 조심스레 토닥이고 싶은 것이 그림을 시작하는 당신에게 귀띔하고 싶은 이야기이다. 한 가지 덧붙이자면, 그렇기에 그림 그리기가 흥미로운 것이라는 것, 쉽게 공략되지 않지만 결국은 진행과정 끝에 찬란한 본인의 세계가 드러나게 된다는 당연한 희망이 존재한다는 것도 기억하기 바란다.

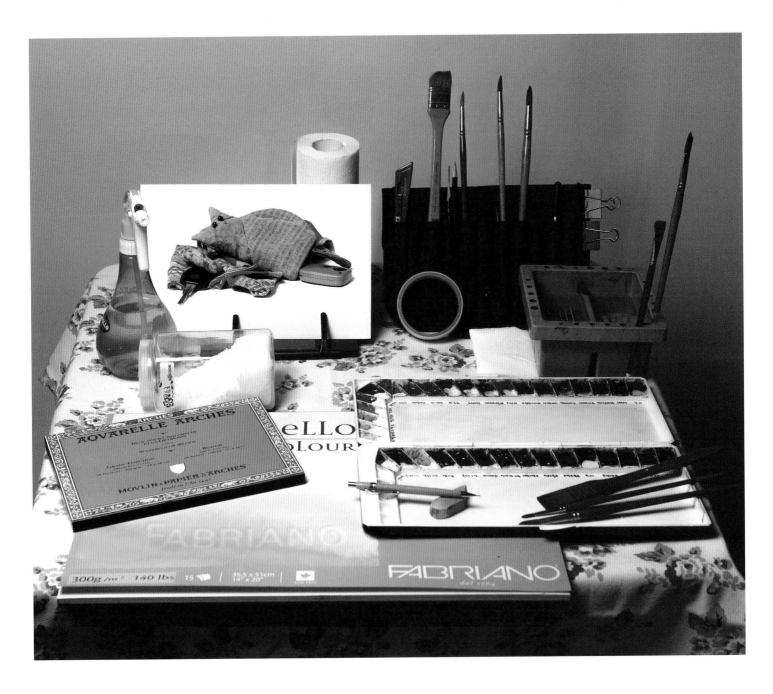

가. 준비물

마음의 준비가 끝났다면 제대로 된 미술도구를 구비한다. 이 책에 실린 모든 그림들은 첫 준비물이 편리하도록 종이와 물감을 한 종류로 통일했으니 붓과 종이까지 다 구매할 경우, 아마도 10만원 안팎의 비용이 들 것이다. 기초부터 시작하는 초보자라고 하여 오래 방치되었던 재료를 꺼내어 쓰거나 저렴한 물건을 구매하지 않기를 바란다. 물감세트, 팔레트와 붓 등은 한번 사면 오랫동안 사용하게 되는 기본 도구이므로 신중하게 선택하자.

종이와 연필

미술을 전공하고자 입시유형의 수채화를 익히고 있는 학생들은 도화지 낱장의 무게가 180g~220g인 켄트지를 주로 사용하고 있는데, 이 **종이**는 가격이 저렴하면서도 품질이 좋아, 일반인들도 처음 수채화를 시작할 때 여러 가지 수채 기법을 연습하기에 적당하다. 하지만 입시용 수채화가 아닌 작품 수채화로 본격적인 연습을 하는 시기에는 300g 이상의 수채화 전용지를 사용해야 종이의 벗겨짐이나 굴곡지는 표면에서 받는 스트레스를 줄일 수 있다. 전용지의 무게가 클수록 종이는 두꺼워지며 물을 흡수한 후 견디는 힘도 강하므로 좋은 전용지를 선택하자. 이 책에서 주로 사용한 종이는 '파브리아노' 중목지 300g이며, 간혹 거친 질감이 필요한 그림을 그릴 때에는 같은 브랜드의 황목지를 사용했는데, 세밀한 묘사가 필요한 작업계획이라면 세목지를 선택하는 것이 좋다. 수채화 전용지는 종이의 질감에 따라서 세 가지 종류로 구분되는데 특징에 따른 간단한 구별법은 다음과 같다.

**Hot-pressed(세목)는 종이 표면을 손으로 문질러 보았을 때 부드러운 감촉을 느낄 수 있다. 주로 묘사 위주의 세밀한 그림을 그리고자 하는 경우에 필요한 매끄러운 질감을 가진 반면, 물을 머금고 있는 시간이 짧아 물을 많이 사용하는 작업유형에는 적합하지 않다.

**Cold-pressed(중목)는 말 그대로 세목과 황목의 중간 정도 질감을 가진 종이로 적절한 세밀함과 거친 표현이 함께 가능하기에 가장 많이 사용되는 종이다.

**Rough-pressed(황목)는 가장 거친 표면을 가진 종이로, 손으로 문질러 보았을 때 우둘두둘한 거친 감촉이 확연하게 느껴진다. 세밀한 스케치와 묘사 중심의 작업에는 적절하지 않지만, 그림의 방향이 느낌 위주로 시원시원하면서도 물번짐을 많이 사용하는 경우에는 아주 효과적인 결과를 얻을 수 있는 특징을 가지고 있다.

연필은 흑연심의 농도에 따라 크게 구분되는 B(Black의 약자로 2B/6B/8B로 구분되어 연필에 쓰여 있다)가 들어간 것이 미술용으로 적당하며, 영어 앞의 숫자가 커질수록 검은 연필심의 강도는 약해지는 반면 연필색은 짙어진다. 대부분의 미술학도들은 일본제품인 '톰보'나 독일제품인 '스테들러' 사의 4B연필을 가장 많이 사용하는데 수채화에서는 밑그림으로 스케치만 하는 정도이기에 2B연필이면 적당하다. 나는 스케치를 세밀하게 하는 편이기에 샤프펜에 2B연필심을 넣어서 사용하고 있는데, 연필을 깎을 필요가 없으면서 스케치 선이 일정하게 유지되어 편리하다.

수채화 물감과 팔레트

종이와 연필은 수입된 제품을 권하지만 **물감**과 **팔레트**는 국내에서 생산된 제품으로 첫 구매를 해도 무난하다. 특히 물감세트는 수입제품이 워낙 고가이면서 낱색의 가지수가 많은데, 우리 제품들은 품질에서 그다지 떨어지지 않으면서도 그보다 저렴한 가격에 구입할 수 있다. 전문가용 수채물감은 사용하기 편한 튜브형으로 32색~34색이 담긴 세트로 구매하되, 물감 낱개의 용량이 15ml 이상이 되어야 나중에 낱색으로 추가구매를 할 수 있다. 참고로 나중에 다시 구매해야 할 때를 위하여 물감을 팔레트에 짜 놓은 후, 유성펜으로 색의 이름을 써 놓으면 재구매 할 때 고생하지 않고 동일한 새 물감을 살 수 있으니 참고하기 바란다.

팔레트는 가벼우면서도 쉽게 물감색이 배지 않는 방탄재질로 만든 국산 제품으로 사되, 가능하면 색상 칸이 32칸 이상으로 많으면서 붓으로 물감을 섞는 면이 넓은 제품으로 준비한다. 팔레트에 물감을 짜 놓는 순서는 동일색 계열로 연결되도록 짜며, 사진에서와 같이 칸에 빈틈이 없도록 채워 놓고 사용한다. 그 날의 채색 작업이 끝나면 팔레트에 섞어 사용한 물감의 흔적은 물티슈나 흐르는 물에 씻어 닦아 놓아야, 팔레트에 색상이 깊이 스며드는 불상사를 피할 수 있다.

붓과 물통

명필은 붓을 가리지 않는다는 속담이 있으나, 요즘은 고수일수록 좋은 **붓**을 선택하며 입문자들에게는 더욱 더 좋은 재료가 중요하다. 일반적으로 국내에서 생산된 품질 좋은 붓을 구매하되, 붓 털이 가느다란 세필 2호부터 8호, 10호, 12호 정도의 둥근 붓(환필) 한 개씩과 붓모가 편평한(평필) 바탕붓 1호를 구입하자. 국산으로는 '화홍'이나 '루벤스' 사의 제품이 무난하며, 어느 정도 그림 경력이 붙으면 일본의 '바바라' 제품으로 서서히 교체하는 것도 좋겠다. 품질도 좋으면서 적당한 가격대의 붓이 많으므로, 지나치게 비싼 가격대의 붓은 그다지 권하고 싶지 않다. 가격이나 품질보다 더 중요한 것은 붓의 보관이다. 사용한 후 깨끗한 물에 헹구어 붓통이나 붓집에 세워서 보관해야 소중한 붓털이 곧게 유지된다.

물통은 사진과 같이 테이블 위에 놓고 사용할 수 있는 높이의 제품으로, 칸막이가 2칸 이상 나뉘어 있어야 짙은 색상과 맑은 색상을 구분하며 붓을 헹굴 수 있다. 굳이 전문가용을 고집하지 않아도 되며, 쉽게 쓰러지지 않는 모양과 무게를 가진 유리그릇을 두어 개 놓아 사용해도 좋다.

기타

책 받침대(독서대)는 실내에서 테이블에 놓고 그림 그리는 경우에 사진을 올려놓기 좋다.
시중에 판매되는 **붓집**이나 붓을 담을 수 있는 붓통을 준비한다.
테이블의 물통 옆에는 사진과 같이 **키친타월**을 접어서, 붓에 흥건해지는 물을 닦아 조절하는 용도로 활용하고, 그 밖에 **마스킹액**과 **칼, 종이테이프, 집게**와 같이 그림을 고정시킬 수 있는 도구들을 준비한다.

나. 채색과 친해지는 연습부터

물과 물감의 단순한 만남에서 시작되는 수채화가 기본 화법이라면, 그 간단한 구조에서 파생되는 수채화 기법은 생각보다 다양하다. 일반적으로 수채화가 맑은 그림이라는 고정관념은 실기를 거듭하면 할수록, 다양한 깊이와 방법적인 융통성을 가지고 있다는 쪽으로 이해하게 될 것이다. 더욱이 가지각색의 물감 색과 독특한 붓도 출시되고, 물감과 섞어 여러 가지 효과를 내는 미디엄의 종류도 많아 져서, 기법을 설명하고 시도해 보는 내용만으로도 책 한권이 나오고 있는 현실이다. 하지만 '천 리 길도 한 걸음부터' 라고 했듯이 일 관성 있는 한 두 가지의 작업방식으로 일정 수준까지 그림을 자유롭게 구사할 수 있는 단계가 먼저 이루어지는 것이 순서라고 보고, 이 책에서 주로 사용된 표현방식을 중심으로 기법을 소개한다.

1. 번지기 효과

종이를 마스킹테이프나 종이테이프를 이용하여 화판에 단단히 밀착시킨 후, 채색할 부분에 깨끗한 물 칠을 먼저 해 놓는다. 물이 종이에 젖어드는 모습을 보며 채색할 색상을 섞어 놓은 후, 종이에 물의 번들거림이 잦아드는 때에 색칠을 시작한다. 마치 색칠놀이 하듯이 다양한 색들을 연습해 보자.

특히 물감을 되직하게 섞었을 때와 물을 많이 섞은 색이 마른 종이에서는 어떠하며, 젖은 종이 위에서 어떠한 효과로 펼쳐지는지 직접 겪으며 기억하는 것이 좋다.

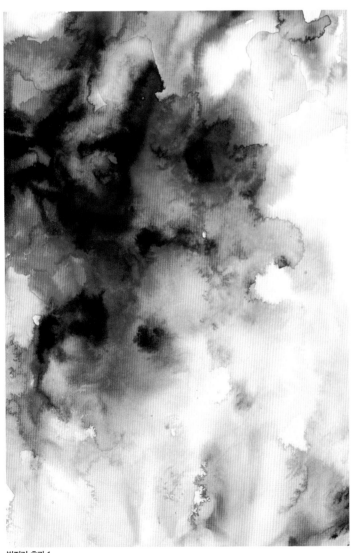

번지기 효과 1

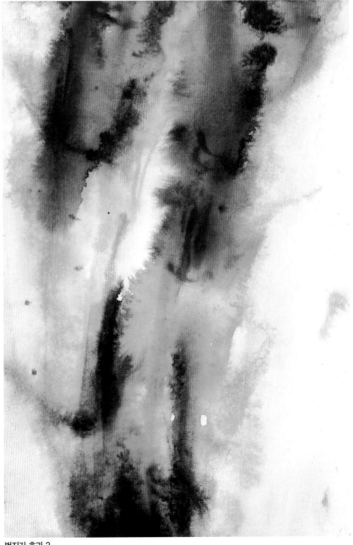

번지기 효과 2

번지기 효과 3

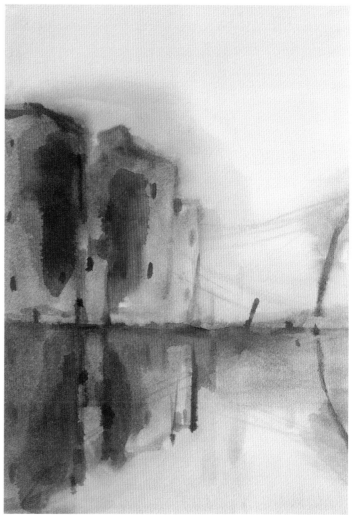

번지기 효과 4

사진의 컬러풀한 그림 세 장(번지기 효과 1, 2, 3)은 켄트지 220g에 꽃과 물, 식물의 이미지를 연상하며 번지기놀이를 하듯이 채색한 것이며, 풍경 이미지가 느껴지는 그림은(번지기 효과 4) 와트만지 세목 300g, 나비 이미지가 연상되는 그림과(번지기 효과 5) 갈색 작품은(번지기 효과 6) 파브리아노지 중목 300g에 그린 것이다.

이러한 효과에서는 종이의 품질이 가장 중요한 역할을 하는데, 복사용지나 노트 같은 얇은 종이에 채색해 보면 무슨 차이가 있는지 금방 알 수 있게 된다. 물감이 씨앗이라면 종이는 밭과 같다고 비유할 수 있는데, 아무리 좋은 씨앗이라 해도 좋은 종이가 받쳐주지 않으면 원하는 열매를 얻을 수가 없게 된다.

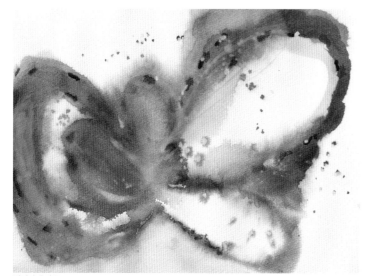

번지기 효과 5

번지기 효과 6

2. 소금 효과

소금 효과 1

소금 효과 2(전체)

본문의 내용에서는 소금 효과를 사용한 그림이 없으나, 분무기나 소금을 사용하여 눈꽃 결정과 같은 효과를 경험하는 것도 수채화 기법의 재미이기에 한 꼭지 소개한다. 소금을 뿌리는 것 역시 번지기법의 시작과 같은 방법인데, 경험치를 높이기 위해서라면 고운 소금부터 굵은 소금까지 고르게 연습해 보는 것도 좋다. 필자는 맛소금도 뿌려 보았는데 입자가 작으면 물에 금방 녹아서 효과가 거의 나지 않는 반면, 입자가 굵을수록 소금이 천천히 녹게 되므로 훨씬 효과적인 화면을 만들어 낸다.

종이의 젖은 정도가 어떤가에 따라서 소금 결정이나 분무기 분사 효과는 제각기 다른 모습으로 나타나는데, 축축한 종이 위에 거듭 분사하는 것은 물범벅이 되어 효과를 내기가 어려운 반면, 너무 마른 종이에 뿌리는 소금이나 물방울도 효과가 없다는 것을 경험으로 기억하며 작업하기 바란다. 그림이 편평해지며 완전히 마르기를 기다린 후, 말라 붙어있는 소금 덩어리를 칼의 등이나 카드와 같은 플라스틱을 이용하여 종이에 날카로운 상처가 남지 않도록 조심하며 긁어내면 완성이다.

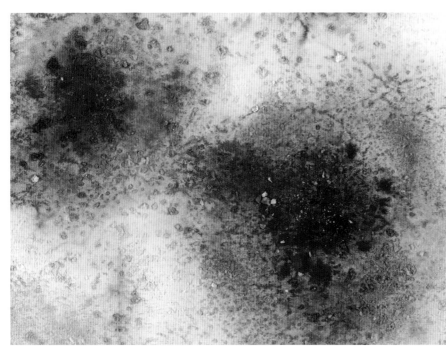

소금 효과 2(부분)-소금이 남아 있는 상태

3. 흰 색은 남기기

번지기나 물의 얼룩효과가 주된 작업방식에서 하이라이트를 강조하고 싶을 때 가장 편리한 방법은 마스킹액을 사용하는 것이다. 마스킹액은 용기에 담긴 액을 못 쓰는 붓이나 이쑤시개 등으로 찍어서 쓰는 제품도 있고, 튜브형으로 나온 제품도 있는데 주둥이가 뾰족한 튜브형이 더 사용하기 편리하다. 아래 가운데 사진의 식물처럼 일단 마스킹액으로 덮어 놓은 부분에는 수용성 물감인 수채물감이 침투하지 못하므로 액이 마른 후에는 마음껏 색을

칠하면 된다. 다만 종이가 너무 얇거나 가벼운 경우에는 나중에 지우개로 마스킹액을 떼어낼 때 찢어질 수 있으므로 튼튼한 수채화 전용지를 사용해야 한다.
하이라이트를 가장 순수하게 유지하는 또 다른 방법은, 사진에서 왼쪽에 있는 작은 식물을 그린 것과 같이 종이의 흰 부분 그대로를 남겨 놓고 칠하지 않는 방법이다. 투명 수채화에서는 흰색 물감을 사용하지 않으며 그 이유는 어떤 방식으로든 흰색 물감이 쓰이게 되면

마스킹액 사용 1

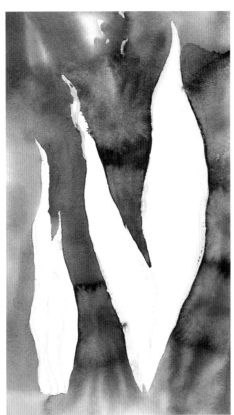

마스킹액 사용 2

마스킹액 사용 3

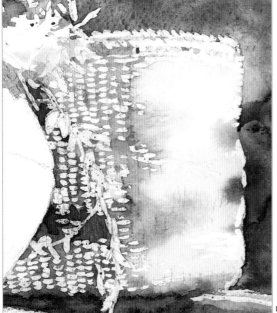

마스킹액 사용 4

마스킹액(튜브형)

기존에 칠해 놓은 색상과 섞이면서 채도가 떨어지는 탁한 현상이 나타나기 때문이다. 하얀 종이 자체의 색상이 가장 밝기 때문에 미리 하이라이트 부분을 남겨 놓고 나머지 부분에만 채색하면 탁해지는 일을 피할 수 있다. 앞에서 설명한 마스킹액을 사용하여 다른 색의 침투를 막으면 (마스킹액 사용 4) 작업이 훨씬 수월해지며, 부분적인 수정이나 날카로운 효과를 위해 마른 붓으로 닦아내거나 세 번째 사진(마스킹액 사용 3)의 오른쪽 두 번째 잎새와 같이 칼로 긁어내는 방법도 있다.

4. 담채화 기법

담채화(淡彩畵)라는 용어는 맑을 '담(淡)'에 채색 '채(彩)'를 썼듯이 맑은 채색으로 완성한 그림을 말한다. 우리가 지금 익히고 있는 수채화는 맑게도, 탁하게 그리기도 가능한 재료 지만, 수채화가 가진 장점 중 두드러지는 부분은 스케치 선이 훤히 드러나도록 옅게 채색 하는 투명 수채화법의 탁월한 기능이 있다는 점이다. 이는 아크릴화나 과슈, 한국화 물감 과 같이 물을 섞어 그리는 그림에서 많이 활용되는 기법으로, 특히 여행 중 빠른 드로잉을

해 놓은 작은 크기의 그림에 색을 올릴 때, 건축가의 조감도나 투시도, 디자인계와 애니메 이션계의 러프 스케치 등등에서 많이 사용되고 있다. 나의 경우에는 크기가 큰 유화작업의 초안을 잡아 본다거나 작업노트를 작성할 때 담채화법을 활용해 왔었고, 앞으로 낙서장이 나 그림일기와 같은 소소한 일상을 그림으로 남기고 싶을 때 시도하고자 하는 기법이기도 하다.

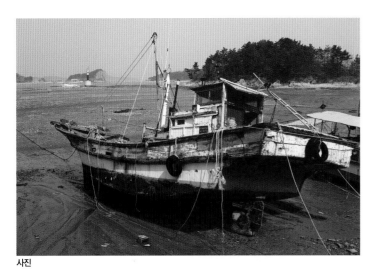

사진

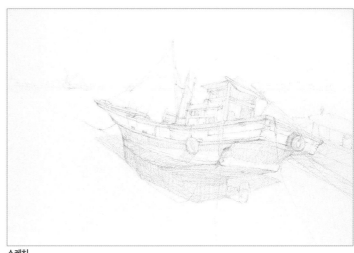

스케치

사진과 스케치 》 군산에 정박하고 있는 배를 촬영한 사진이다. 배 이외의 풍경들은 약하게 채색할 계획이므로, 배만 묘사하고 나머지는 위치만 확인하는 정도로 그렸다. 복잡한 대상이기 에 연필을 사용하여 자세히 스케치 하는 것이 좋다.

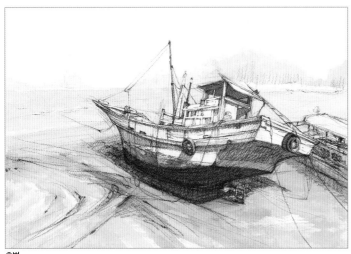

초벌

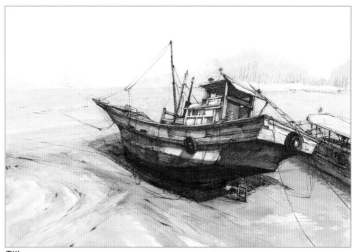

중벌

초벌 》 초벌 직전에 연필 콘테로 선의 강약 조절을 하며 스케치를 덧씌웠다. 이 그림은 채 색을 세밀하게 하며 색의 밀도를 높이는 방법이 아니라, 드로잉의 느낌이 더 강하게 보여 지는 담채기법으로 채색할 계획이므로, 스케치 선이 두드러지거나 선명하게 남아 있는 것 이 좋다.

중벌 》 주제 부분에 제 색상들을 찾아 올리되, 색상이 되직하며 너무 강하게 칠해지지 않 도록 주의하자. 특히 밝은 부분은 콘테가 묻으면 선명도가 낮아지게 되므로 어지간한 밝음 은 그냥 종이의 흰 부분으로 남겨놓는 것이 현명하다.

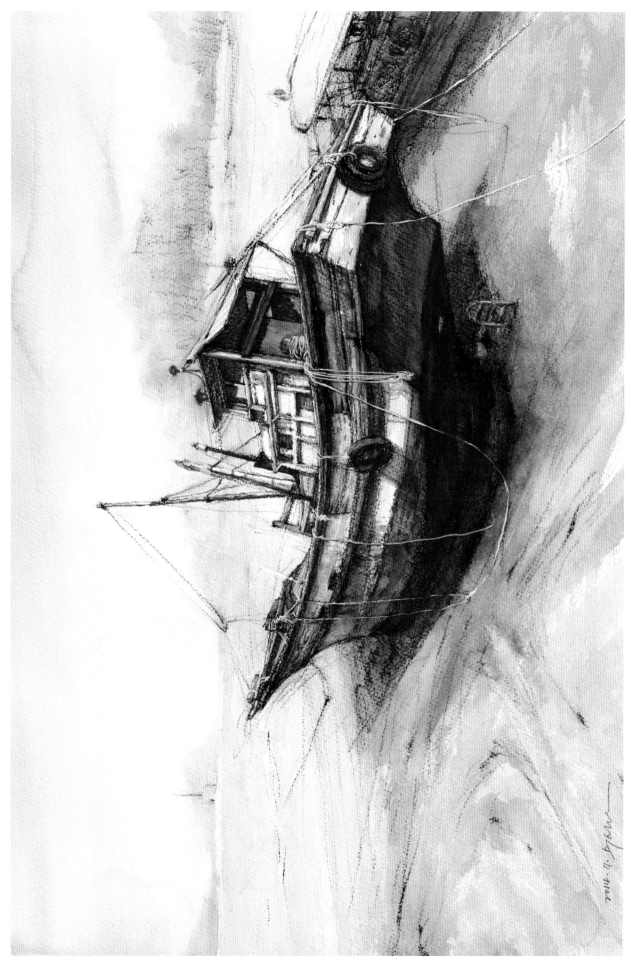

완성 》》 콘테는 강한 어둠을 더 밀도 깊어 보이게 하는 효과가 있는데, 붓으로 채색할 때 콘테의 검정가루가 묻어 열은 무채색 톤에 사물이 생성을 조금씩 넣어 변화를 주며 완성한다.

5. 불투명 기법

앞 장에서 맑게 그리는 장점을 살린 담채화를 살펴보았으니, 이번에는 같은 수채화 물감을 가지고 불투명하게 그리는 연습을 해보자. 수채화 재료는 팔레트만 펼치면 채색이 가능한 점이 유화나 아크릴화보다 간편하지만, 무게감 있는 작업에는 기능이 떨어지는 것이 사실이다. 불투명 수채화로 작업 방향을 잡고 그린다 해도, 전체적으로 탁한 느낌이 많아 답답한 그림으로 완성된다면 색상의 무게 조절에 실패한 졸작이 될 수 있으나, 빛과 어두움이 있고 원근감이 살아 있으면서도 묵직한 무게감이 함께 조율되는 회화작품의 기본이 유지된다면 보기 좋은 그림이 된다.

무엇이든 지나치면 모자라는 것보다 나을 것이 없다고 한 선조들의 조언처럼, 흰색 물감이나 검정색 물감을 너무 과하지 않게 사용하는 것을 권하고 싶다.

사진의 부추꽃 풍경은 검정색 물감은 쓰지 않았으며, 흰색은 수채물감에 포스터물감을 섞어서 사용했다. 수채화 물감에도 흰색이 나와 있기는 하지만, 투명성이 있어서 밑에 칠한 색이 계속 배어 올라와 완전히 덮어주지 못하는데, 포스터물감은 커버력이 훨씬 좋고 다른 색 수채화 물감과의 혼색도 무난하다.

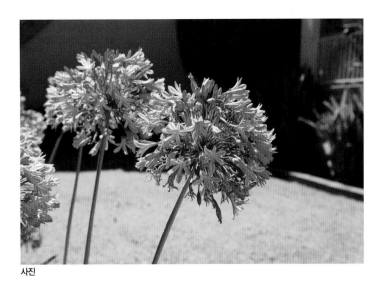
사진

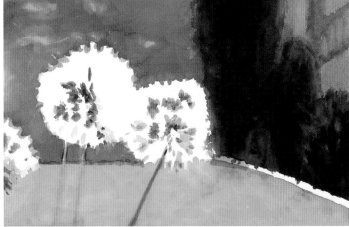
초벌

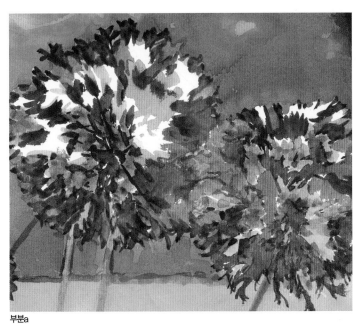
부분a

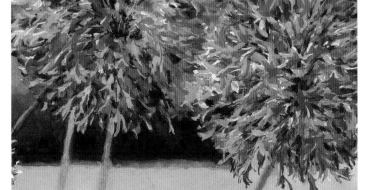
부분b

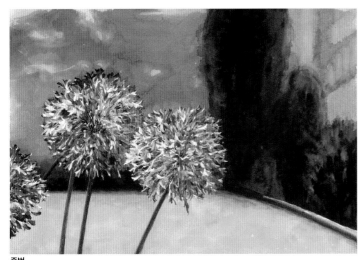
중벌

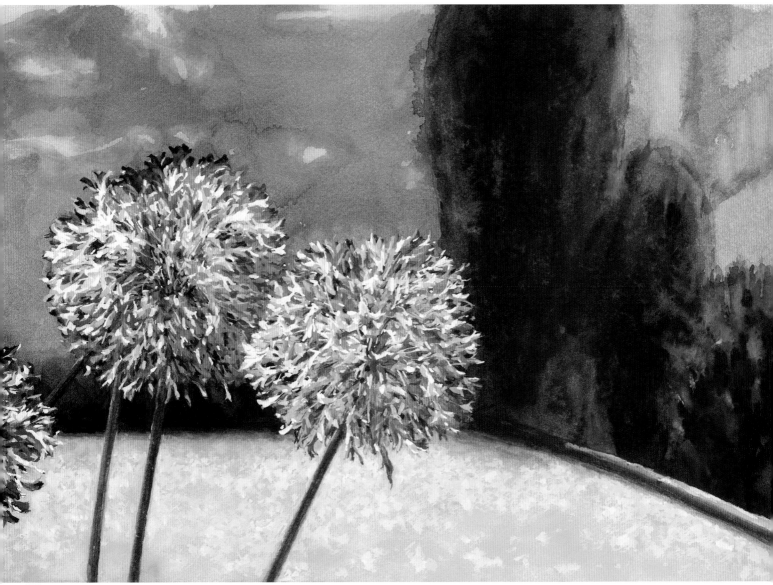
완성

6. 무채색 만들기 / 단색화 그리기

*무채색 연습

 수채화나 유화, 아크릴화와 같이 색상이 주가 되는 회화작업에서 무채색의 쓰임새는 굉장히 폭이 넓다. 유화나 과슈, 포스터컬러나 아크릴 물감과 같은 불투명 회화재료에는 단일색상으로 회색이 존재하지만, 투명감이 포인트가 되는 수채화 물감세트에서는 검정색은 있어도 회색 물감은 없기에 이 색상은 만들어 사용해야 한다. 참고로 흰색과 검정색을 섞어 사용하는 수채화법은 불투명 수채화로 분류하는데, 검정색을 섞어도 그렇지만 특히 흰색이 섞이게 되면 색상이 탁해지며 채도(색상의 맑고 탁한 정도를 말한다)가 눈에 띄게 떨어진다.

 무채색이란 말 그대로 명확하게 부르기에는 애매한 회갈색빛을 띠는 색상으로 색채학에서는 '중성색' 이라고 분류한다. 투명 수채화에서는 자료와 같이 색상 톤에 변화를 주며 다양한 무채색을 만들 수 있는데, 이 색상들이 주는 느낌은 짙은 회갈색톤이나 청회색톤으로 전달되며, 여기에 물의 양을 조절하는 것으로 색상의 무겁고 가벼움을 표현하게 된다.

무채색 만들기

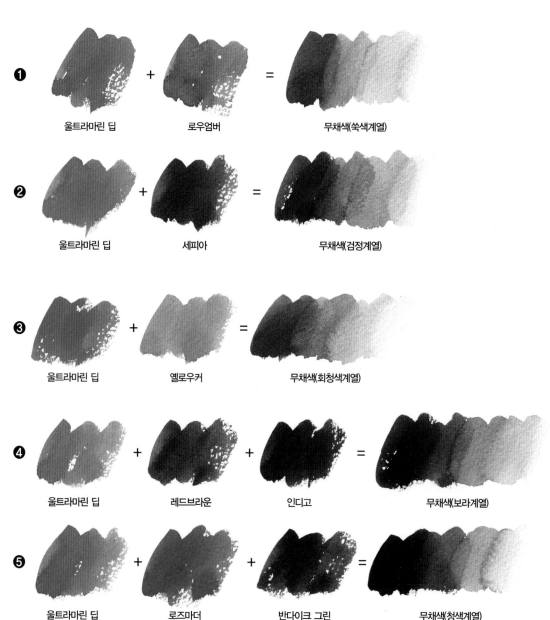

❶ 울트라마린 딥 + 로우엄버 = 무채색(쑥색계열)

❷ 울트라마린 딥 + 세피아 = 무채색(검정계열)

❸ 울트라마린 딥 + 옐로우커 = 무채색(회청색계열)

❹ 울트라마린 딥 + 레드브라운 + 인디고 = 무채색(보라계열)

❺ 울트라마린 딥 + 로즈마더 + 반다이크 그린 = 무채색(청색계열)

무채색 톤 변화주기

무채색을 만들기 위해서는 보색에 대한 간략한 이해가 필요하다. 서로 반대되는 색상관계에 놓인 '차가운 색상계열'인 파랑, 초록, 보라색에 '따뜻한 색상계열'인 주황, 빨강, 노랑색을 섞으면 검정에 가까운 짙은 색이 나오는데 이것이 무채색의 기본이 된다.

색상환을 펼쳐 놓고 제대로 공부해도 좋겠으나, 그렇게 전문적으로 파고들기에는 이 책의 지면을 다 사용해도 모자란 분야이기에, 여기에서는 가장 많이 사용하는 울트라마린 딥과 따뜻한 색상 중 어두운 무게의 색을 하나씩 섞어, 무채색을 만들어 보는 과정으로 실용성에 더 무게를 두어 연습하기로 하자.

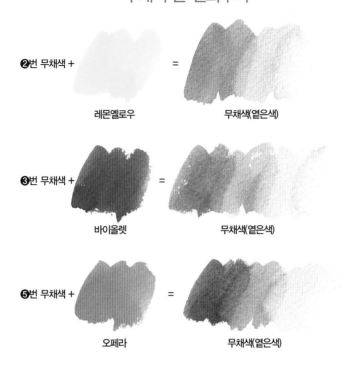

❷번 무채색 + 레몬옐로우 = 무채색(옅은색)

❸번 무채색 + 바이올렛 = 무채색(옅은색)

❺번 무채색 + 오페라 = 무채색(옅은색)

*단색화 그리기(거위 단색화)

흰색 조형물을 그린 거위 그림에 사용한 세 가지 색상은 울트라마린 딥과 세피아, 인디고를 섞어 만든 무채색이다. 물론 앞에서 연습했던 무채색 중 아무 파트나 골라서 색을 만들어도 상관없으나, 색의 짙고 밝음을 물로 조절하는 명도조절과, 두 세 가지의 색 중, 어느 색을 더 많이 섞는가에 따른 색상차이를 경험하며 연습하는 것이 이 페이지의 핵심이다.

마치 오래된 흑백사진을 보는 것과 같은 고풍스러운 느낌을 떠올리게 하는 단색화는 두 가지 색상 이상의 다양한 색을 섞어서 제작하는 것도 가능하다. 색상 톤을 저채도로 가라앉도록 만들되, 채색할 때 물의 양을 달리하여 색상의 무게에 변화를 주며 완성하면, 모노톤의 단색화만으로 한 장의 멋진 그림이 되어 제 역할을 다 할 수 있다.

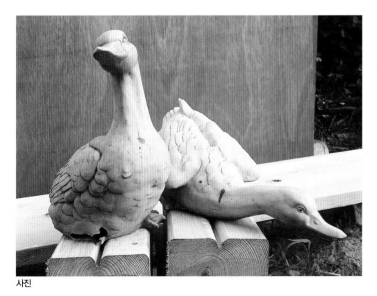

사진

스케치

사진과 스케치 ≫ 단색화는 명암표현이 두드러지는 그림이므로 사진 촬영 때부터 빛과 그림자의 명암관계가 잘 살아있도록 자료를 준비하는 것이 좋다.

초벌

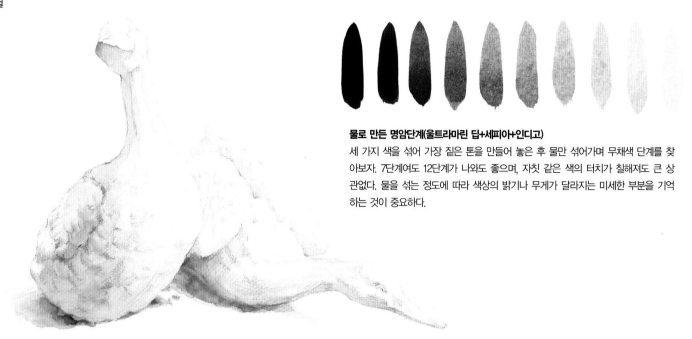

물로 만든 명암단계(울트라마린 딥+세피아+인디고)
세 가지 색을 섞어 가장 짙은 톤을 만들어 놓은 후 물만 섞어가며 무채색 단계를 찾아보자. 7단계여도 12단계가 나와도 좋으며, 자칫 같은 색의 터치가 칠해져도 큰 상관없다. 물을 섞는 정도에 따라 색상의 밝기나 무게가 달라지는 미세한 부분을 기억하는 것이 중요하다.

▼ 중벌

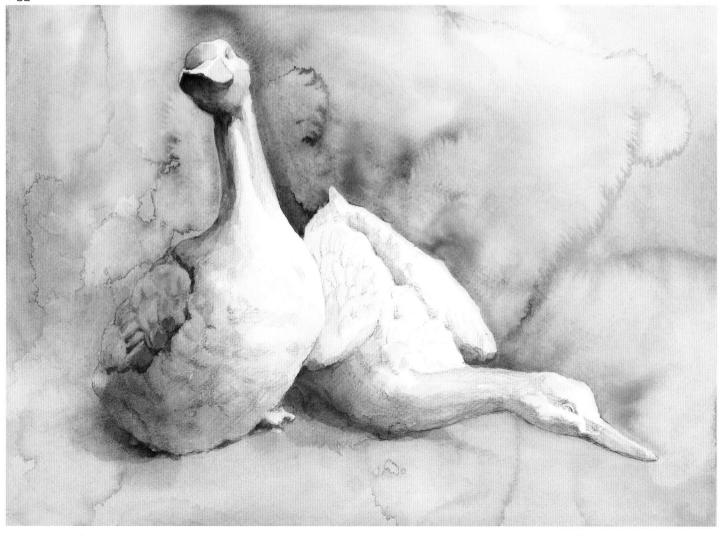

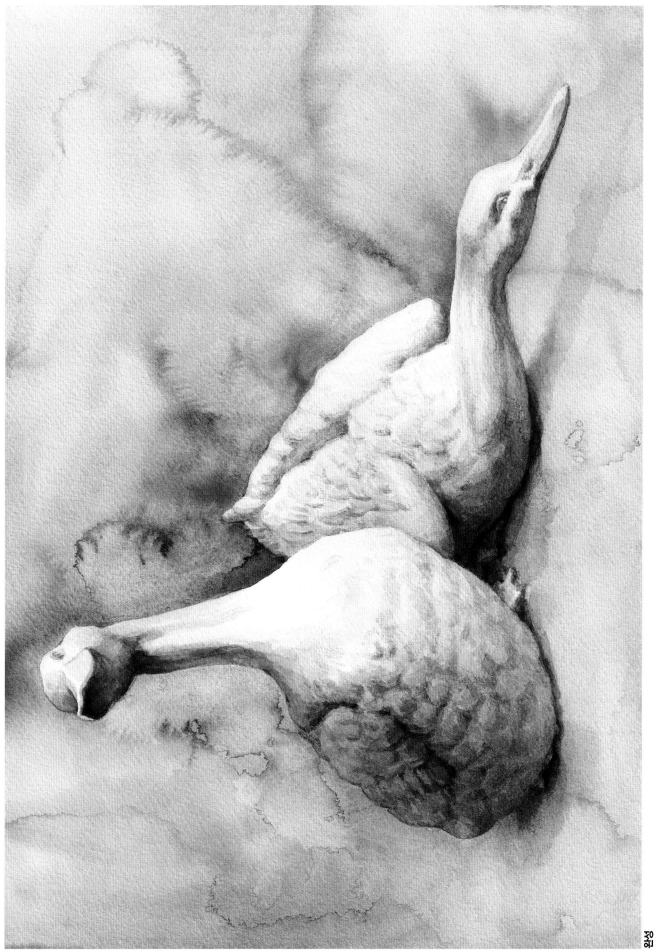

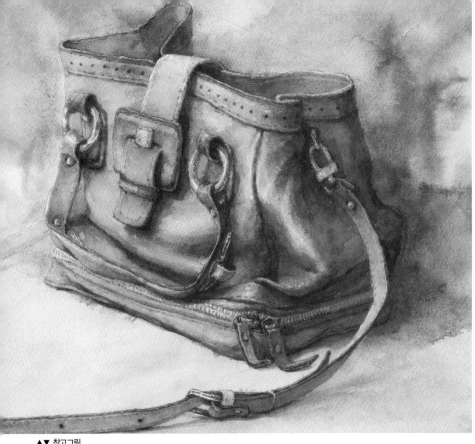

단색화로 채색하기에 앞서, 사진자료를 흑백사진으로 출력하여 보고 그리는 것도 좋은 방법이 될 수 있다.

여러 가지 색에 휘둘리지 않고 무채색의 무게 정도만 찾아가기에 도움이 되며, 무엇보다 명암관계에 집중하기에 좋다.

또한 참고그림처럼 컬러로 완성된 그림을 흑백으로 전환시켜 살펴보는 것도 그림 전체의 색톤과 원근감을 정리하는 시각 훈련에 좋은 공부가 된다.

▲▼ 참고그림

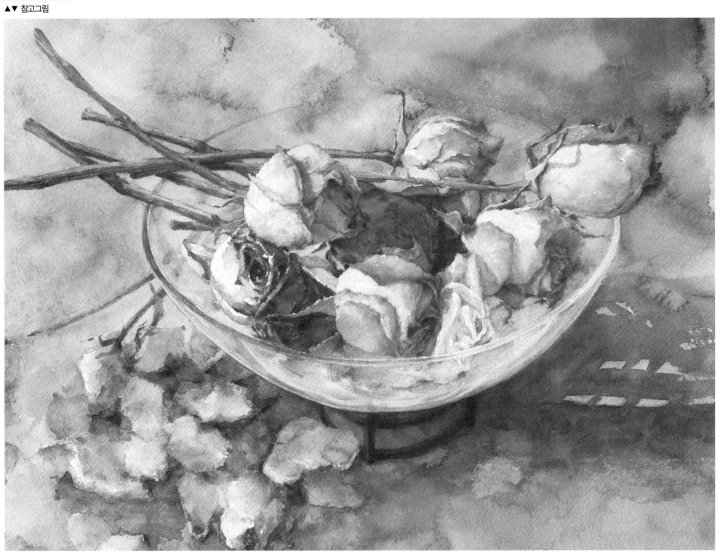

그리기 첫 걸음

앞 장에서 이러 저러한 방법적인 기법을 살펴보며 따라 그리는 과정을 충실히 이행했다면, 이제 어느 정도 물감과 붓에 익숙해진 단계에 들어선 것이라고 보고, 다음 과정으로 안내하고자 한다. 이번 페이지에서는 그림 한 장이 제대로 완성되도록 그리는 연습을 할 것이며, 부탁컨대 그림의 질적인 완성도 여부는 그다지 중요하게 생각하지 않기 바란다.

완성도가 떨어지거나 원하는 색상이 나오지 않더라도 시작부터 끝까지 꿋꿋하게 진행하는 것이 초기에 진도를 제대로 나갈 수 있는 방법임을 필자는 많은 경험을 통해서 알고 있다. 불완전하고 미숙했던 요소들은 차후에 다음 과정들을 익히면서 자신만의 방법으로 소화하게 되는데, 이런 과정에서 개인의 특징과 성향에 맞는 작품이 탄생하게 된다.

그저 보이는 것을 똑같이 모사하는 것을 일차적 목표로 삼게 되면 그 열망만큼의 스트레스를 받게 될지도 모른다. 모방에서 비롯되는 창조는, 미술 기초의 원리와 원칙을 이해하고 나 자신을 당당하게 표현하며 즐길 수 있을 때 빛을 발하게 되는 만큼, 객관적 평가에 너무 연연하지 말고 주장이 있는 마음의 기둥을 세워 가며 한 장씩 그려 나가보자.

가. 개인의 기록이 되는 간단한 소품

이 장에서는 세상에 하나 밖에 없는 그림을 그려 보고자 한다. 물론 스스로가 그린 그림은 독자적으로 하나의 개체로 존재하는 것이기는 하지만, 나 자신의 역사가 되는 물건이나 각별한 의미와 추억이 깃들어 있는 소품을 그림으로 옮겨 그리는 기록은 느낌이 더욱 특별하다. 여행지에서 구입한 기념품이나 선물 받은 물건도 좋고, 타인에게는 소소한 물품이겠으나 본인에게는 특별한 이야기꺼리가 있거나 유달리 애착이 가는 대상도 좋은 그리기 소재가 된다. 자신의 주변과 소지품을 뒤적여 보자. 첫 걸음이니 그다지 크지 않은 소재를 찾아 그려 보거나, 아래 예시작에서 작업한 그림을 따라 그려도 보고, 적극적으로 참고하여 또 다른 개성 있는 작품으로 완성시켜도 보면서, 조금씩 완성도 있는 작품으로 한 걸음씩 다가가는 그림여행의 첫 여정을 시작하자.

1. 슬리퍼와 소라

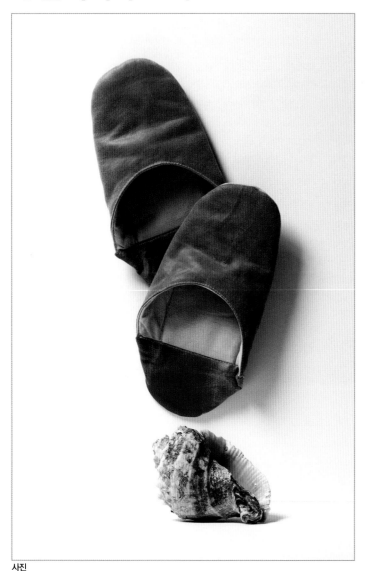

사진

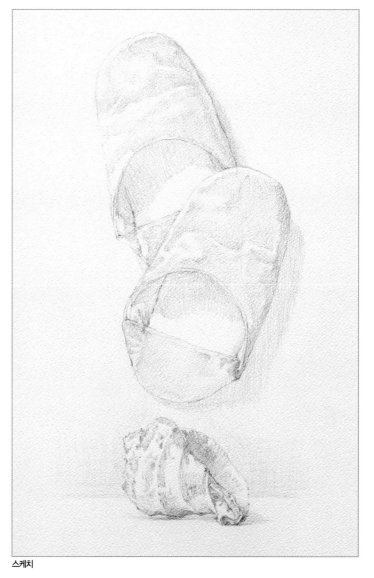

스케치

사진과 스케치 >> 아파트에서 고양이 한 마리를 기르고 있는 필자는 사실 동물의 털에 알러지가 있어서 실컷 부비부비를 하지도 못하며, 고양이가 짐짓 애정표현을 한다며 발가락 같은 곳을 살짝 물어도 질색하며 무서워하기에, 발에 착 감기는 이 실내화는 애완동물과 함께 사는 나의 필수용품이다. 소라는 10년쯤 전에 대천의 식당에서 회와 함께 나온 녀석으로 그리기 좋은 소재이다 싶어 열심히 챙겨온 후, 화실의 정물로 새로 태어나 여태껏 자리매김하고 있다. 스케치는 스테들러 2B 연필로 슬리퍼를 그리면서 소라의 크기와 위치를 대략 잡아놓고, 2B 샤프펜으로 소라의 세부 모양을 묘사했다.

참고사진 1

참고사진 2

참고사진 3

초벌-짙은색으로

참고사진 》 하나의 물체라 하여도 어떻게 배치하는지 여부에 따라 여러 가지 각도의 모양이 나온다. 인물사진에서 얼짱 각도가 있듯이 정물의 모양도 가장 그리기 좋은 모습이 있으니, 빛과 그림자를 염두에 두고 다양한 높이나 위치에서 촬영한 후 선택한다.

초벌 》 바닥에 놓인 슬리퍼가 아닌 벽에 세로로 고정시킨 구도를 택한 이유는 평범한 슬리퍼의 일반적인 모양새를 피하고 싶었기 때문이기도 하고, 소라와 함께 좀 더 다른 공간표현의 이야기를 전달할 수 있으리라는 작가의 의도를 전달하고 싶어서이다. 바탕색은 로즈마더에 바이올렛을 섞은 색을 기본으로 하여 점차 반다이크 그린을 섞어가며 색상 변화를 주면서, 마치 공중에 떠 있는 듯한 느낌을 위하여 바탕 전체를 물감의 얼룩과 물번짐이 강하게 남도록 채색했다.

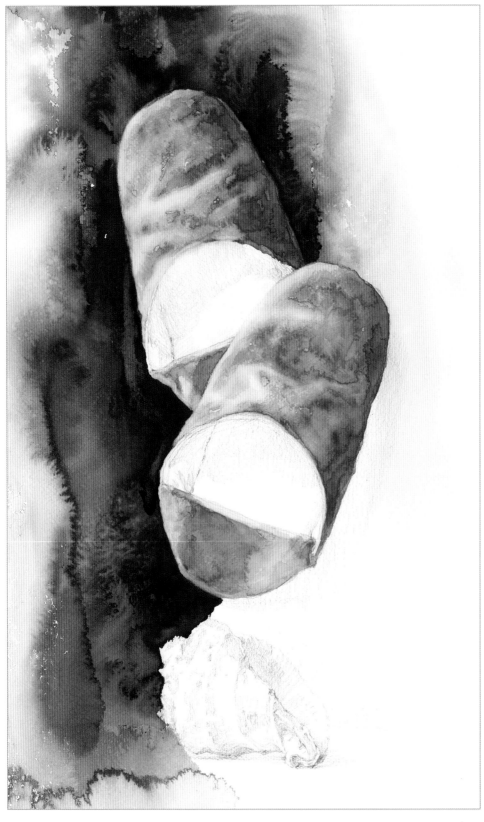

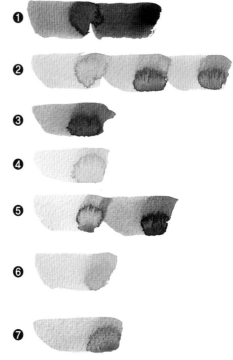

❶ 로즈마더 + 바이올렛 / + 반다이크 그린
❷ 옐로우커 + 로우엄버 / + 옐로우 그린 / + 로즈마더
❸ 앞의 색 + 바이올렛
❹ 레몬 옐로우 + 로우엄버 + 오렌지
❺ 1번색 + 옐로우커 + 울트라마린 딥 (약한색과 짙은색)
　 다시 1번색으로 그림자부분 색 올리기,
　 소라는 울트라마린 딥으로 첫 채색한다.
❻ 퍼머넌트 옐로우라이트 + 라이트 레드 ➜ 소라 두번째 컬러
❼ 로우엄버 + 울트라마린 딥 + 퍼머넌트 옐로우 딥

중벌 〉〉 슬리퍼는 색상으로 접근하는 것 이상의 자세한 묘사는 피하기로 마음먹고 옐로우커에 로우엄버를 약간 넣어 기본 색으로 정하여 채색을 시작했다. 그렇게 만들어 놓은 기본 색에 옐로우 그린과 로즈마더를 조금씩 넣는 것으로 색 변화를 주며, 비슷한 색상의 넓은 면적들을 찾아 채우듯이 칠한다. 어두운 면에는 앞에서 칠하고 남은 색에 바이올렛을 조금 섞어 색 상톤을 가라앉혀 채색하고, 가장 빛을 많이 받는 왼쪽의 갈색 면에는 레몬 옐로우에 로우엄버와 오렌지를 약간씩 넣고 물을 많이 섞어 색이 충분히 흐려지거나 약해졌을 때 붓에 묻혀 칠한다.

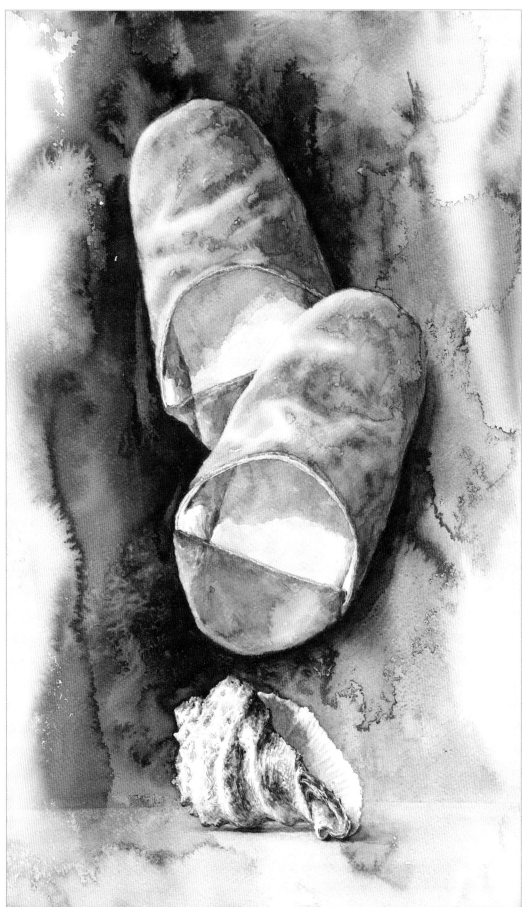

완성 》 바탕과 슬리퍼가 단색 계열과 물 얼룩을 활용하여 빠르고 수월하게 채색하는 과정이었다면, 소라 껍질은 차분히 묘사하겠다고 계획한 대상이기에 작은 세필붓으로 꼼꼼하게 그려나가기 시작했다. 슬리퍼에서 사용한 옐로우 톤도 슬쩍 올리기는 하지만, 색상표에서 안내한 무채색 계열 색으로 어두운 곳을 찾아 물색의 농도를 조절하는 것으로 강약을 맞추며 완성해 보자.

완성―짙은색으로

2. 손수건과 열쇠고리

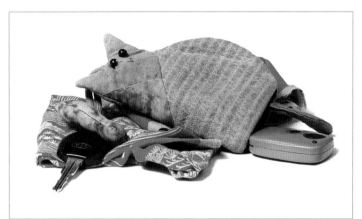
사진

참고사진 1

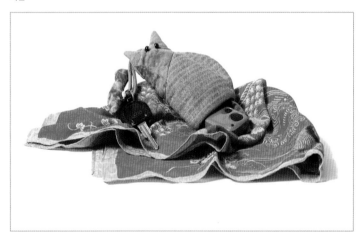
참고사진 2

사진, 참고사진, 스케치 ≫ 아이들이 훌쩍 커버리기 전에 가족여행을 가보고자 떠났던 오사카여행에서 사 온 손수건은, 좋은 품질에 일본식 색상과 디자인이 인상적인 기념품이다. 열쇠고리라고 할까, 키홀더라고 부를까 망설여지는 고양이 모양의 기념품은 수 년 전 전주 한옥마을에 다녀온 동생에게 선물받은 물건이다. 그 때 받은 선물이 시간이 지나면서 낡고 헤어지는 바람에 최근 일부러 동생을 졸라 함께 전주여행을 빌미로 가서, 똑같은 디자인의 열쇠고리를 다시 사 온, 사용자로서의 집념이 살아있는 애장품이다.

그림을 그려 완성하는 것 이상으로 중요한 단계는, 결정한 대상을 촬영하고 최종 사진을 선택하는 과정일지도 모른다. 특히 필자의 경우는 책에 실어야 하는 이유가 있기에, 이 한 장의 그림을 위해서 뜨거운 조명을 켜 놓고 이리저리 모양을 바꿔가며 수십 장을 촬영한 후 가장 마음에 드는 사진을 출력했다. 하지만 움직이거나 시들거나 하는 대상이 아니기에 실제로 채색에 들어가면서부터는 테이블 위에 올려놓고 직접 보고 그렸다.

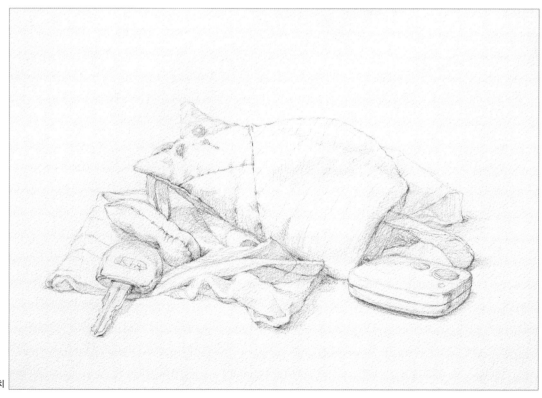
스케치

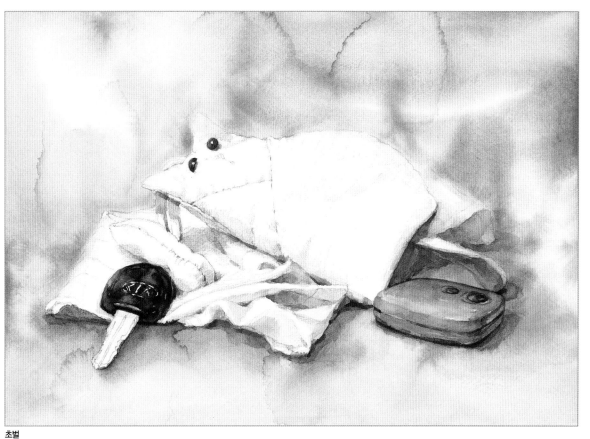

초벌

초벌 》》 먼저 바탕 전체를 채색하기 위하여 붓에 깨끗한 물을 묻혀 종이를 적셔 놓은 후, 물이 잦아들어 가는 즈음에 왼쪽에서 오른쪽으로 색칠을 시작한다. 필자는 오른손잡이라서 이 방향이 늘 익숙하며, 빛이 왼편 상단에서 내려오는 모습이기에 밝은 색조부터 서서히 어두운 무채색 톤으로 바탕칠을 끝냈다. 남은 색으로 물체와 바닥이 닿는 부분까지 전체를 한번에 채우듯이 칠했는데 이렇게 하는 것이 붓자욱을 적게 남기는 방법이다.

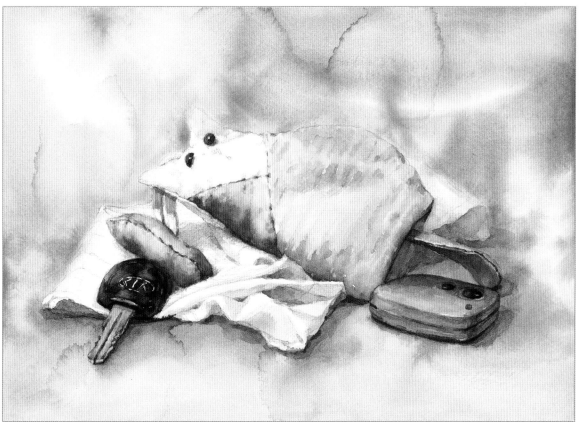

중벌

중벌 》》 오페라에 피코크 블루를 섞은 맑은 보라색과, 레드 바이올렛에 샙그린을 섞은 붉은 보라색으로 고양이 인형의 몸체를 채색한다. 이 때 밝음이 강하게 채색되어 버리면, 어둠이나 그림자 부분은 더욱 채도가 낮아져야 색상의 균형이 맞게 되므로, 대상물의 밝은 부분은 거의 채색을 안 한 듯이 남겨두고자 신경쓰며 칠해야 한다.

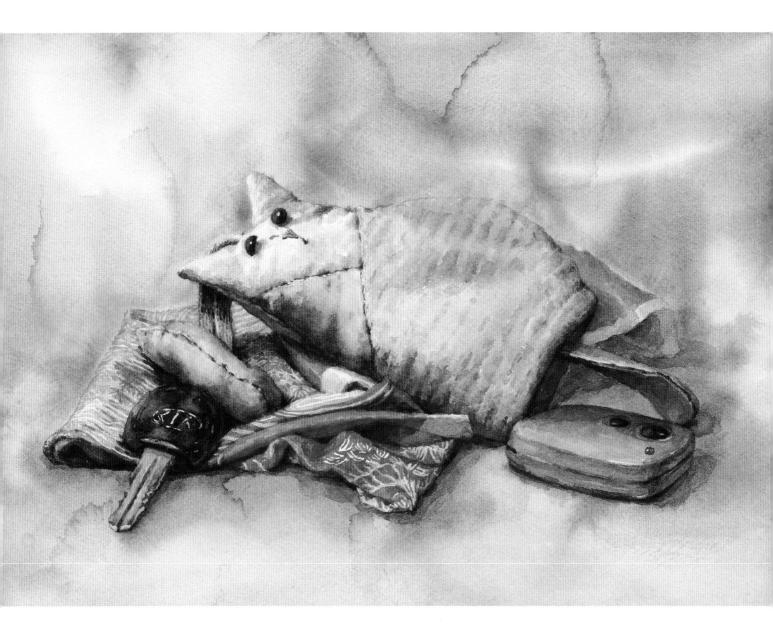

완성 〉〉 보라색이나 빨간색은 그 색상 자체가 갖고 있는
색의 전달감이 무척 강한 색에 해당된다. 이 색들은 팔레
트에 짜여 있는 순색 그대로 사용하게 되면 무척 시끄럽
고 산만한 느낌의 그림이 될 정도로 기운이 강한 색이므
로, 색상표를 보면서 그리니쉬 옐로우나 오렌지, 혹은 샙
그린을 함께 섞어 주는 것으로, 팔레트에 만들어지는 색
상의 맑고 탁한 채도를 낮추어 조절하며 사용해 보자.

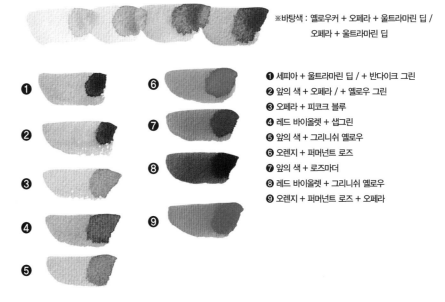

※바탕색 : 옐로우커 + 오페라 + 울트라마린 딥 /
　　　　　오페라 + 울트라마린 딥

❶ 세피아 + 울트라마린 딥 / + 반다이크 그린
❷ 앞의 색 + 오페라 / + 옐로우 그린
❸ 오페라 + 피코크 블루
❹ 레드 바이올렛 + 샙그린
❺ 앞의 색 + 그리니쉬 옐로우
❻ 오렌지 + 퍼머넌트 로즈
❼ 앞의 색 + 로즈마더
❽ 레드 바이올렛 + 그리니쉬 옐로우
❾ 오렌지 + 퍼머넌트 로즈 + 오페라

3. 가방

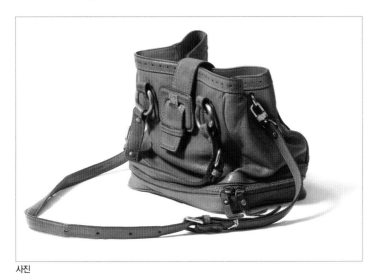

사진

스케치 : 스케치 1, 2, 3의 과정을 거쳐 완성되었다.

스케치 Tip

이 그림의 작업 방향은, 번지기 기법이 절반이라면 묘사에 신경쓰는 것도 절반이 되도록 그릴 계획이므로 전체적인 비례와 포인트 부분 스케치에 주의를 기울여야 할 필요가 있다. 다른 소재를 스케치 할 때에도 여기에서 안내하는 방법을 응용하여 큰 크기부터 작은 부분으로 이동하며 스케치 하는 습관을 들이자.

스케치 1 》 4절지 종이 안에 가방의 몸체가 오른쪽으로 놓이게 배치하면서, 왼편 바닥에 가방 끈을 늘어뜨려 구도에 변화를 준다. 물체의 가장 튀어나온 부분들을 중심으로 직선을 연결하여 기준선을 잡아놓으며 크게 튀어 나오는 면과 면을 연결한 선으로 기울기를 비교하며 스케치한다.

스케치 2 》 세부 내용들을 그려 나가는 과정이다. 첫 스케치에서 직선으로 틀 잡았던 연필선은 이 과정에서 말끔히 지워가며 진행한다. 공장에서 찍어 내듯이 만든 인공물이 아닌 대상이므로 아주 정확한 모양이 되도록 하겠다는 생각은 버리는 것이 좋다. 그림 안에서 그 물체다운 자연스러움이 보이는 것이 더 중요하며, 그러한 점이 사진과 회화작업의 가장 큰 차이점이다.

스케치 3 》 가방의 연결고리나 지퍼, 가죽과 가죽이 겹치는 포인트가 되는 부분같이 묘사가 필요한 곳은 날카로운 2B 샤프펜을 이용하여 깔끔하게 묘사한다. 작은 4절지라는 공간이어도 멀리 위치한 끈과 앞에 위치한 끈의 스케치 정도에 차이를 두어, 연필 선의 강하기와 약하기를 조절하는 것으로 원근감을 표시하며 스케치한다. 스케치는 나중에 채색할 때의 색상 강약 정도를 결정짓는 안내자 역할을 하므로, 빛이 닿는 면은 깨끗이 남겨 두거나 연필 선을 흐리게 쓴다.

스케치 1

스케치 2

스케치 3

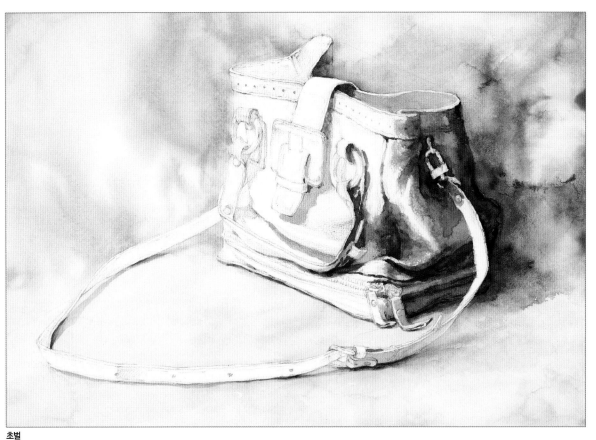

초벌

초벌 >> 주제부 채색을 시작할 때에는 일반적으로 어두운 부분의 색을 먼저 칠하는 것이 화면 전체의 색상무게를 결정하기 수월하다는 장점이 있다. 가장 중요한 주제의 포인트 부분을 먼저 칠하게 되면 자칫 색상이 강해질 우려도 있고, 색을 잘못 선택하는 경우도 생기곤 하는데, 이렇게 어두운 곳을 먼저 눌러 놓은 후 색을 선택하면 색상 선택이나 묘사에 대한 시간을 벌면서 부담감이 다소 적어진다.

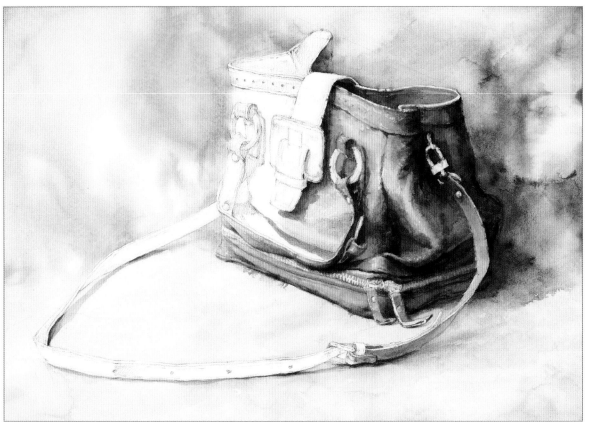

중벌

중벌 >> 짙은 어둠 쪽에 채색된 와인계열과 잘 어울리는 밝은 갈색계열로 주제부를 채색한다. 번트 시에나로 물체와 어둠이 닿는 곳을 칠하고 옐로우커로는 밝게 빛이 내려앉는 부분을 옅게 칠하면서 그리니쉬 옐로우나 오페라를 조금씩 섞어가며 색상의 변화를 주며 채색한다. 단일색상보다 훨씬 다양한 갈색계열 색상을 찾아가는 페이지라고 생각하면 좋겠다.

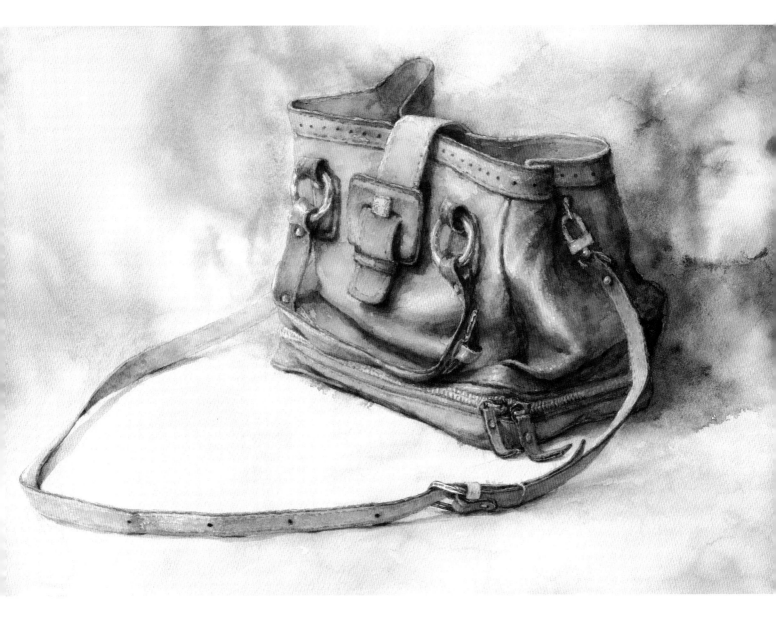

완성 >> 만약 그림의 제작방식, 즉 작업방향을 사진과 똑같이 완벽에 가까운 실제감 있는 정밀수채화 쪽으로 잡았다면, 이 단계에서 완성되는 것이 아니라 더 많은 묘사의 과정을 거치며 가방이 마무리되어야 할 것이다. 개인의 성향이나 제각각의 주장과 개성이 모두 다른 것이 회화의 세계이므로, 여러분이 또 다른 해석방법으로 가방을 완성하고자 한다면 아주 좋은 시도라고 마음을 활짝 열어두고 진행하기 바란다. 어떠한 그림세상을 펼쳐 나갈런지를 이렇게 소품 위주로 그려 보면서 자신이 끌리는 길을 찾는 연습은 필수과정이다.

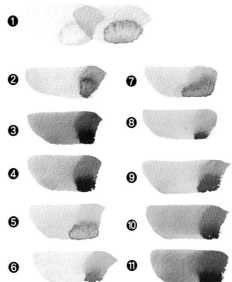

❶ 바탕 : 옐로우커 + 울트라마린 딥 /
　　　 + 로우엄버 + 울트라마린 딥
❷ 울트라마린 딥 + 바이올렛 + 로우엄버
❸ 레드 바이올렛 + 반다이크 그린 +레드 브라운
　　퍼머넌트 로즈 + 후커스 그린
❹ 옐로우커 + 번트시에나
❺ 앞의 색 + 오페라 + 그리니쉬 옐로우
❻ 번트시에나 + 레드 브라운
❽ 번트시에나 + 그리니쉬 옐로우
❾ 로우엄버 + 번트시에나
❿ 로즈마더 + 그리니쉬 옐로우
⓫ 앞의 색 + 울트라마린 딥 + 반다이크 그린

나. 명화를 수채화로 그려보자

그림을 배우는 과정에서 다른 작가의 그림을 보고 그리는 모방은 창조를 위한 또 다른 적극적인 공부법이 된다. 그러한 이유로 유럽의 대형 미술관에는 미술관의 승낙을 받은 미대생이나 예비 작가들이, 자신들이 보고 배우고자 하는 작가의 작품 앞에서 열심히 모사하는 모습을 종종 볼 수 있다. 이번 장에서 우리는 이미 검증받은 명화작품에서 구도나 색감, 표현방법을 연구하고 따라 그리는 방식을 수채화라는 재료를 사용하여 시도하고자 한다.

수많은 그림 중에 필자가 선택한 모사화의 대상은, 르네상스나 인상주의 시기의 명화들은 이미 널리 알려져 있어 익숙하기도 하고 다소 식상한 감도 있을 수 있어, 20세기 즈음의 근현대 유화작품으로 선택하였고, 더욱 중점을 두었던 작품의 방향은, 앞으로 채색할 수채화 작업에서 주로 사용되는 기법이 함께 어울릴 수 있는 것에 중점을 두었다.

유화의 깊이 있는 색감과 터치를 수채화로 똑같이 그려 내는 것은 그다지 의미가 없다.

물과 기름이라는 극명한 구분이 있는 재료의 차이를 제대로 살려 표현하는 것이 더 어울리는 옷을 입히는 방법과 같기 때문이다. 다만 본질적인 물성을 따라하는 것이 아닌, 작품에서 풀어 낸 구도와 대상 선정에 대한 공부가 필요하고, 어떠한 색상 톤으로 얼마만큼의 깊이와 명암정도를 풀어내었는지에 대한, 배우고자 하는 학습자로서의 연구와 이해가 이 장에서 요구하는 가장 중요한 학습 포인트이다.

1. 르동의 양귀비가 있는 정물화 (Vase of Poppies, 1905~6, 유화)

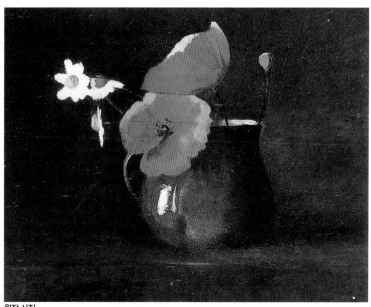

원작 사진

스케치 1

스케치 2

원작 사진, 스케치 1, 2 》 Odilon Redon(오딜롱 르동, 1840~1916)은 프랑스 태생 작가로 19세기말에서 20세기 초 상징주의 화풍의 화가이다. 모네를 비롯한 유럽 인상주의 화가들과 동시대를 살아간 르동은 조각, 에칭 (화학적인 부식방법을 사용한 판화기법), 석판화 분야의 대가로, 흑백의 초기작품이 인상적이라면, 후기로 가면서 파스텔 및 열정적 색상의 유화작품에서 신비로우면서도 몽상적인 이미지로 유명한 작가이다.

마티스는 르동의 꽃그림에 특히 열광하였으며, 초현실주의 작가들은 자신이 꾼 꿈을 바탕으로 그림을 그린 르동을 자신들의 선구자로 여겼다고 한다. 필자가 르동의 유화작품 '양귀비 꽃 병 (Vase of poppies)'을 선택한 이유는 이 책의 기초 단계에서 연습하기 좋은 간단한 면 분할의 구도와 색감이 눈에 들어왔기 때문이다. 그림을 수채화로 옮겨 그린 후에는 비슷한 크기의 정물을 찾아 배치하여 실제로 대상을 관찰하며, 한 장 더 그려 본다면 굉장한 발전이 있을 것이다.

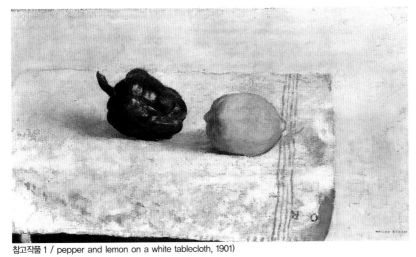

참고작품 1 / pepper and lemon on a white tablecloth, 1901)

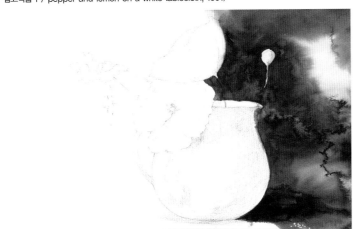

참고작품 2 / pitcher of flowers

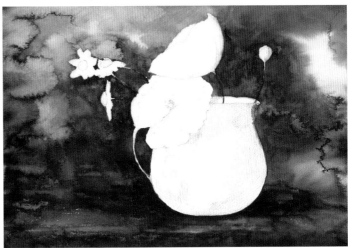

초벌 1

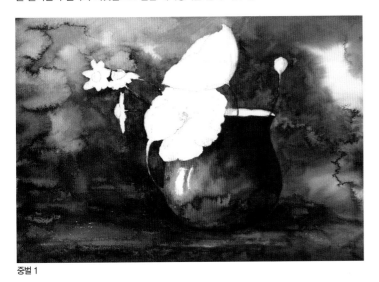

초벌 2

초벌 1, 2 》 팔레트에 레드 바이올렛과 반다이크 그린을 섞은 색을 듬뿍 만들어 놓은 후, 채색할 넓이만큼 물바림을 하여 적당히 종이 속으로 물이 잦아들 즈음 첫 색을 칠하는 동시에, 만들어진 첫 색에 그리니쉬 옐로우를 섞어서 색상 톤을 바꾸어 가며 서로 연결되게 칠한다. 같은 방법으로 남은 색상에 로우엄버를 넣어 약간 밝은 갈색계열 무채색이 만들어 반복하여 색을 올리면서 왼쪽과 아랫면으로 전전 채색영역을 넓혀 나간다.

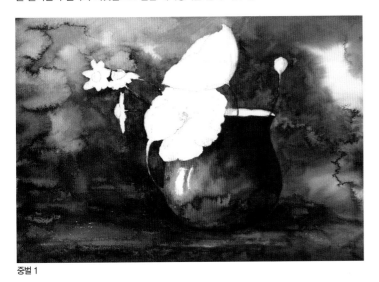

중벌 1

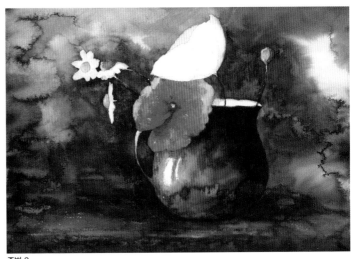

중벌 2

중벌 1, 2 》 항아리의 짙은 부분을 먼저 칠한 후 밝은 면으로 색칠하는 순서를 이동시키는 것이 색상의 맑고 밝은 정도를 파악하기가 쉽다. 색상표에 적어 놓은 색을 참고로 하여 색을 고르되, 붓에 떠 오는 혼색한 물감의 양을 넉넉하게 하여 종이 위에 떨어뜨리듯이 채색하면 재미있는 물번짐 현상이 펼쳐진다. 양귀비 꽃의 붉은 색은 넓은 면적이 아니므로, 일일이 팔레트에서 색을 섞어서 퍼 오지 않고, 종이 위에 채색을 덧씌우는 과정에서 서로 조금씩 섞이게 해도 된다.

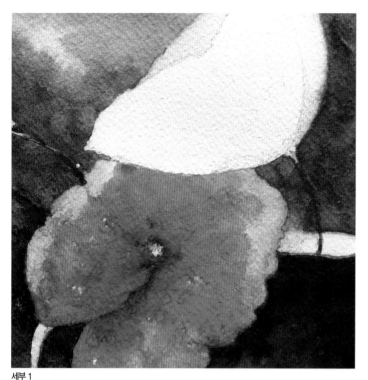

세부 1

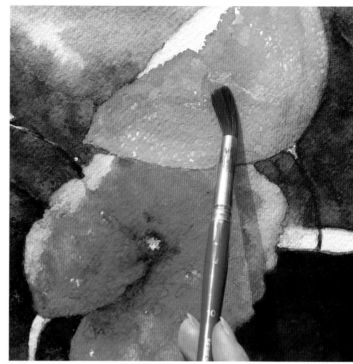

세부 2

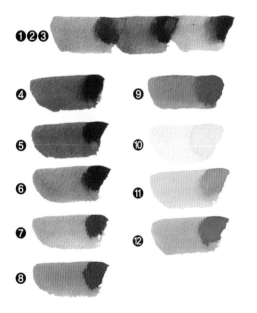

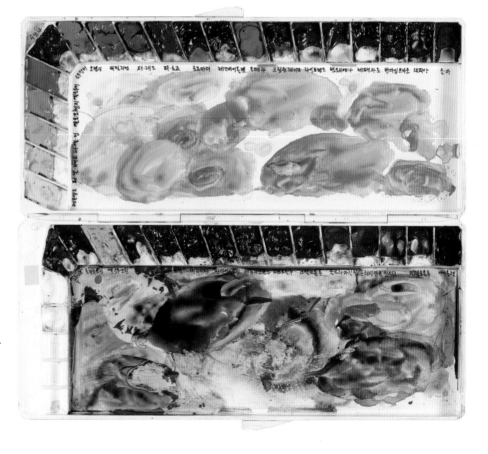

❶❷❸ 오른쪽 바탕부터 : 레드 바이올렛 + 반다이크 그린 / +
　　　　그리니쉬 옐로우 / + 로우엄버
　　※ 세루리안 블루 약간, 로즈마더 약간, 왼쪽도 같은 색상으로 칠한다.
❹ 세피아 + 인디고 + 레드 브라운
❺ 앞의 색 + 레드 바이올렛 + 인디고
❻ 레드 바이올렛 + 반다이크 그린 + 그리니쉬 옐로우
❼ 번트시에나 + 그리니쉬 옐로우 + 로즈마더
❽ 오렌지 + 로즈마더
❾ 로즈마더 + 그리니쉬 옐로우
❿ 레몬 옐로우 + 오페라 + 레드 바이올렛
⓫ 퍼머넌트 옐로우 라이트 + 오페라 + 퍼머넌트 로즈
⓬ 퍼머넌트 옐로우 라이트 + 퍼머넌트 로즈 + 로즈마더
※ 단색은 로즈마더, 크림슨 레이크, 퍼머넌트 로즈가 사용되었다.

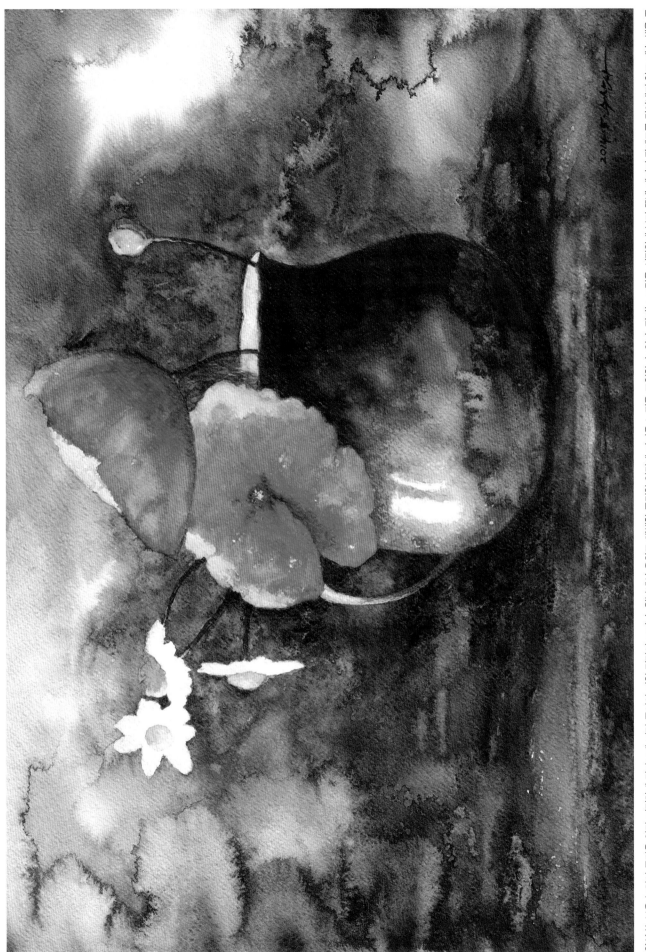

완성 》 붓을 눕혀서 물감을 약간 되직하게 덧바르게 되면 종이의 거친 질감이 드러나, 원본에서 유화로 채색한 묵직한 양감에 가까운 느낌을 표현할 수 있다. 물감는 그림을 시작할때 부터 끝낼 때까지 팔레트를 닦아내지 않고 계속 색을 주 워서 섞어가며 연결하기 때문에, 이렇게 한 장의 그림이 완성되고 나면 팔레트에 색을 섞은 역사가 그림에서 진행된 결과와 같은 모습으로 남는다.

2. 팩스턴의 사과가 있는 정물화 (Still Life with Apples, 1920, 유화)

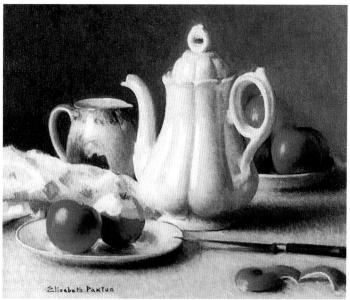

원작 사진

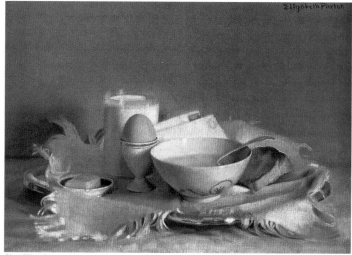

참고작품 1 / breakfast still life

스케치 1

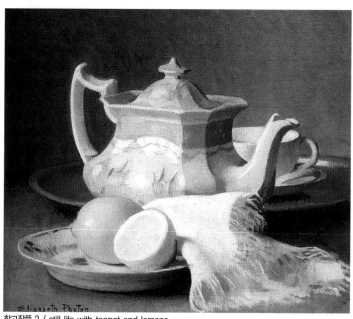

참고작품 2 / still life with teapot and lemons

스케치 2

원작 사진, 스케치 1, 2 》 엘리자베스 팩스톤(Elizabeth Okie Paxton, 1877~1971)은 미국 작가로 동부의 보스턴에서 미술공부를 했고 인물화와 정물화에 특히 월등한 실력을 펼친 여류화가이다. 그림 공부하는 같은 길에서 만난 남편 윌리엄 맥그리거 팩스턴(William Mcgregor Paxton, 1869~1941)의 유명한 인물화에 가려 그다지 널리 알려지지 않았으나, 일상 속 정물화를 담담하고 부드러운 깊이감으로 표현한 엘리자베스 팩스턴의 작품들은, 우리들이 구도나 색감의 분포와 더불어 빛과 그림자를 공부하기에 좋은 교과서라고 할 수 있다. 이 그림을 수채화로 옮기기 위해서는 유화가 주는 두터운 이미지에 가까워질 필요가 있기에, 파브리아노 종이나 다른 회사의 수채화 전용지 중 반드시 300g 이상의 거친 황목지를 선택하는 것이 좋다.

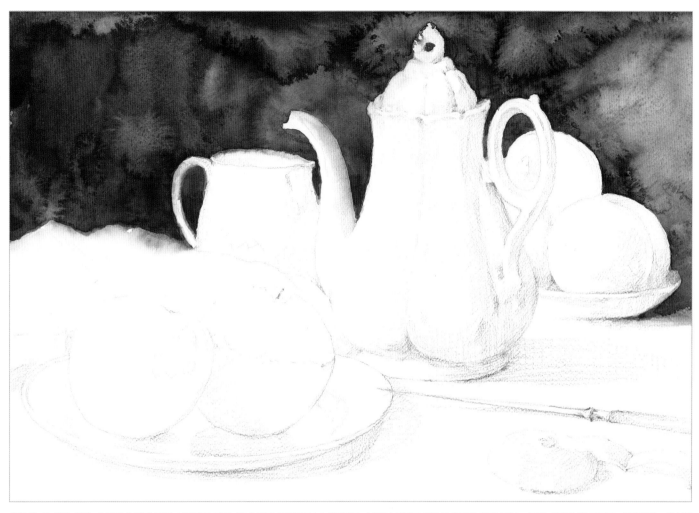

초벌 〉〉 첫 색을 칠할 때 이렇게 바탕 먼저 시작해도 되고, 주제 먼저 채색해도 큰 상관없다. 본인이 편하고 익숙한 방법을 찾게 되면 그것이 습관이 될 것이고, 습관이라는 익숙함은 그림에 접근하는 간편한 순서를 만들어 준다. 또 다른 좋은 습관 중 가장 필요한 습관은 대상물을 결정하거나 스케치를 하면서부터, 이미 내 손으로 그려 나간 그림의 모습이 채색과정과 함께 머릿속에 완성되어 있도록 이미지화하는 것이다.

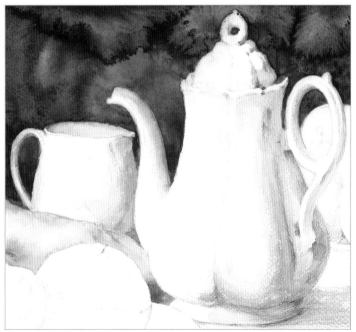

초벌 세부 1

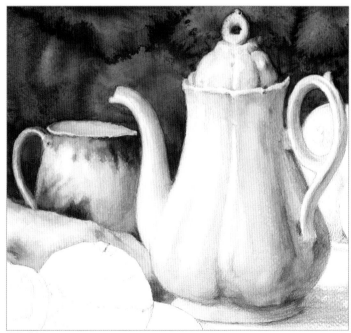

초벌 세부 2

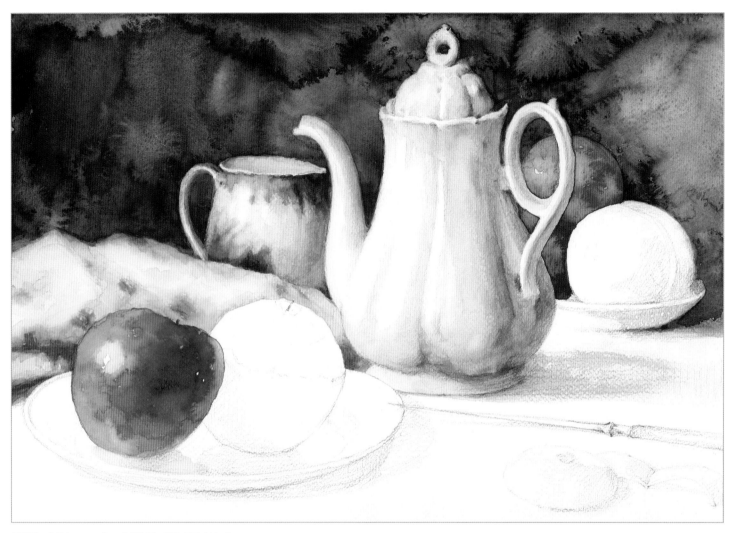

중벌 〉〉 퍼머넌트 로즈에 그리니쉬 옐로우를 약간 섞으며 물을 많이 넣으면 채도가 높은 맑은 사과색이 만들어진다. 이 색으로 사과 전체를 물바림 하듯이 펼쳐 바른 후, 아직 색이 마르지 않았을 때 조금 전 만든 색에 올리브 그린을 넣어 색상톤을 바꾸며 조금씩 어두운 부분으로 채색을 이동한다.

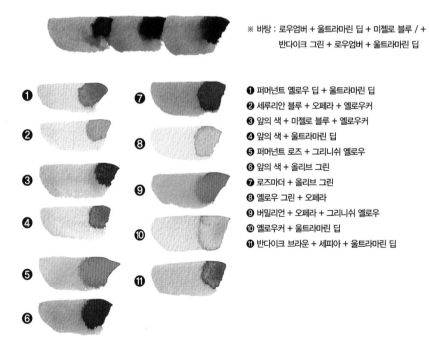

※ 바탕 : 로우엄버 + 울트라마린 딥 + 미젤로 블루 / + 반다이크 그린 + 로우엄버 + 울트라마린 딥

❶ 퍼머넌트 옐로우 딥 + 울트라마린 딥
❷ 세루리안 블루 + 오페라 + 옐로우커
❸ 앞의 색 + 미젤로 블루 + 옐로우커
❹ 앞의 색 + 울트라마린 딥
❺ 퍼머넌트 로즈 + 그리니쉬 옐로우
❻ 앞의 색 + 올리브 그린
❼ 로즈마더 + 올리브 그린
❽ 옐로우 그린 + 오페라
❾ 버밀리언 + 오페라 + 그리니쉬 옐로우
❿ 옐로우커 + 울트라마린 딥
⓫ 반다이크 브라운 + 세피아 + 울트라마린 딥

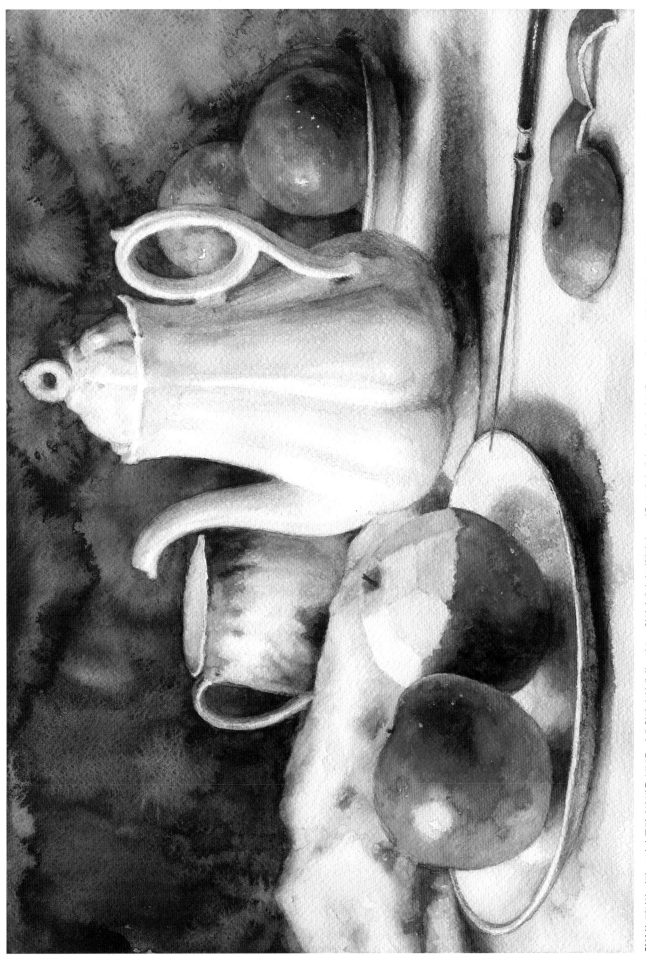

완성 》 접시와 바닥, 도자기 주전자의 밝은 부분은 이제 흰색까지 밝아지지 않겠지 않았지 진행하며, 그림을 끝내기 전에 그렇게 남겨 놓은 곳들이 너무 넓거나 튀지는 않는지 확인하며, 명암값이 정도의 옅은 두께를 가진 아이보리 색이나 상아색을 만들어 밝은 부분의 면적을 조절한다. 이렇게 완성된 묘사되는 완본과 전혀 다른 재료로 작업이 진행되었음에도 비슷한 이미지가 살아 있는 또 다른 창작의 영역이 된다.

3. 드래이퍼의 향기가 있는 인물화 (Pot Pourri, 1897, 유화)

원작 사진

스케치 1

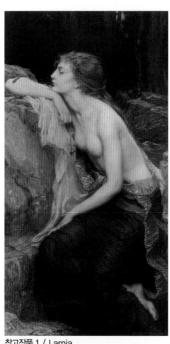

참고작품 1 / Larnia

원작 사진, 스케치 1, 2 》 허버트 제임스 드래이퍼(Herbert James Draper, 1863~1920)는 런던 출생으로 고대 그리스 신화에서 작품의 주제를 빌어와 감동적이며 드라마틱한 빛의 화풍에 주력한 화가이다. 감각적이고 힘이 넘치는 드래이퍼의 작품은 파리에서 배운 아카데믹한 기법과 후기 인상파의 색상이 결합되었다는 평을 받는 만큼, 대중들이 호감을 가질 만한 그림으로, 그 시대에 드래이퍼의 동료화가들이 선택했던 무거운 주제가 아닌, 우아하고 쾌활한 화면으로 많은 사랑을 받았다고 한다.

다만 당대에는 인정을 받는 화가였음에도 신화를 주제로 한 그림의 내용이나 전통적인 화법이 시기적으로 맞지 않았던지 사후에 지속적인 조명을 받지 못했기에, 우리들이 책이나 도록을 통하여 일반적으로 알고 있는 미술사에 크게 드러나지 않는 작가라고 할 수 있다. 그러고 보면 시대가 바

스케치 2

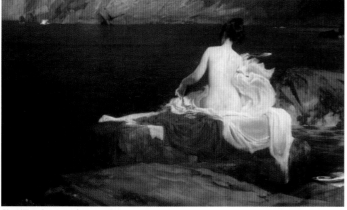

참고작품 2 / Calypso's Isle, 1897

뀌고 진화하는 즈음의 화풍이나 소재의 선택도 한 작가로서 역사에 기억되느냐 잊혀지는가의 여부가 되는 큰 갈림길이 되는 것을 느낄 수 있다.

스케치는 2B나 4B 연필로 간단하게 하되, 인물과 테이블의 배치가 보기 좋은 구도로 딱 맞아 떨어지는 만큼 종이에 면 분할을 크게 나누며 스케치한다. 복잡해 보이는 장미꽃은 작은 디테일에 연연하지 말고, 크게 밝은 색 덩어리와 어두운 덩어리로만 구분해 놓은 후, 채색할 때 붓으로 마무리하겠다는 계획이 필요하다.

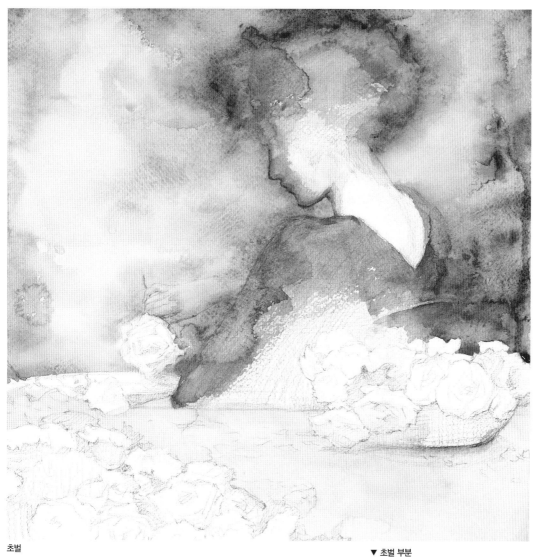

초벌

초벌, 초벌 부분 》 원본을 보며 수채화로 바꾸어 그려 나가는 과정을 머릿속에 이미 지화하는 상황에서, 면적이 큰 바탕을 두껍게 처리할지 맑게 해결할지 여부는 중요한 갈림길이었다. 결국 인물에서 꽃으로 시선을 유도하며 산뜻하게 완성하겠다는 결정이 바탕을 맑은색 계열 물 얼룩으로 진행하게 만들었고, 옐로우커와 울트라마린 딥의 조화는 물감의 과립효과를 남기며 다분히 수채화스러운 바탕으로 완성되었다.

▼ 초벌 부분

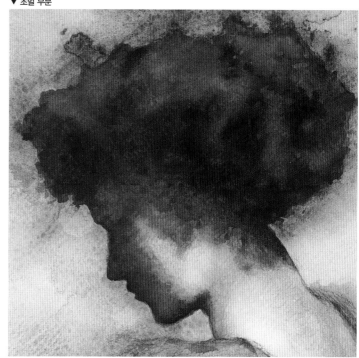

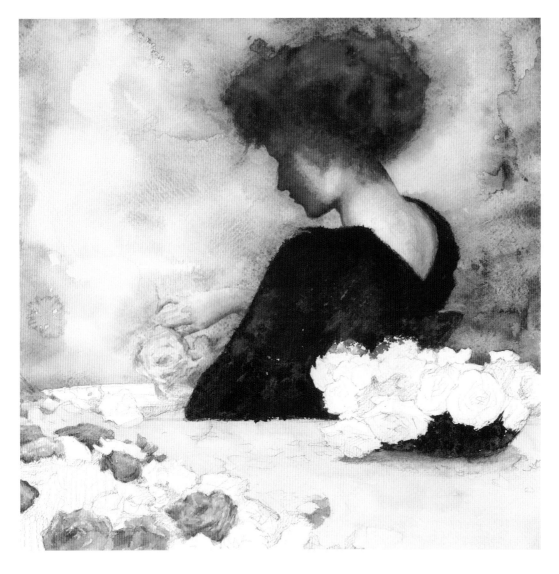

중별 〉〉 머리와 검정색 윗옷의 진한 정도와 꽃의 어두운 부분의 밀도가 같아져야 그림의 균형이 유지된다. 또한 오른쪽에 주제 덩어리가 크게 배치된 구도이므로 왼쪽 아래의 꽃은 색상의 깊이가 비중 있게 처리되어야 무게감이 맞는다는 것도 인식하며 진행하면 좋을 것이다. 유의할 점은 짙은 부분을 칠한 색상이 마르는 것을 지켜보다가 색이 너무 탁하게 말라붙는 느낌이 들 때인데, 이럴 때에는 물을 붓에 흠뻑 묻혀 둠벙 떨어뜨리는 식으로 교정하면, 종이 위에 떠 있는 듯한 색들이 슬쩍 스며들면서 부드럽게 착색이 된다.

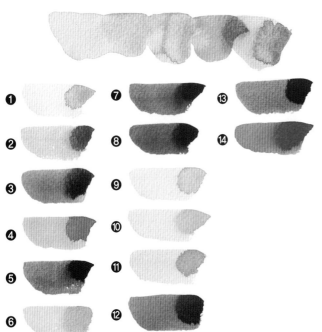

바탕 : 옐로우커 + 울트라마린 딥 + 오페라 + 레몬 옐로우 /
+ 번트시에나 + 그리니쉬 옐로우 / 옐로우커 + 울트라마린 딥 // 번트시에나

❶ 레몬 옐로우 + 울트라마린 딥 + 오페라
❷ 앞의 색 + 번트시에나 + 그리니쉬 옐로우 + 울트라마린 딥
❸ 번트시에나 + 오페라 + 그리니쉬 옐로우 + 울트라마린 딥
❹ 번트시에나 + 오페라
❺ 레드 브라운 + 울트라마린 딥
❻ 퍼머넌트 옐로우 라이트 + 오페라 + 레드 바이올렛
❼ 세피아 + 인디고
❽ 앞의 색 + 레드 브라운
❾ 레몬 옐로우 + 오페라 + 세루리안 블루
❿ 퍼머넌트 옐로우 라이트 + 오페라 + 그리니쉬 옐로우
⓫ 앞의 색 + 로즈마더
⓬ 로즈마더 + 반다이크 그린 + 그리니쉬 옐로우
⓭ 앞의 색 + 바이올렛
⓮ 퍼머넌트 로즈 + 그리니쉬 옐로우

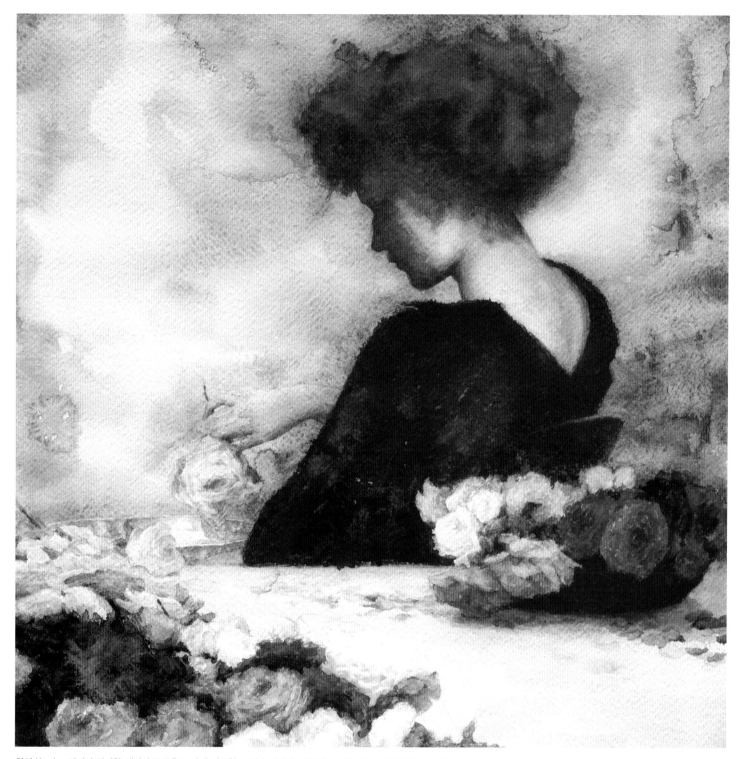

완성 》 이 그림에서 화사한 색상의 꽃들은 묘사에 집중할 소재가 아니라, 색상의 무게를 잘 조절해야 하는 두 번째 포인트라 부를 수 있는 소재이다. 레드 바이올렛이나 크림슨 레이크 같은 단일색상으로 꽃의 어두운 곳을 짙게 칠하면서, 필자가 몇 번이고 반복해서 말했던 색상의 무게에 대한 이해에 접근하기 바란다.

4. 비숍의 시원한 풍경화 (The River, 1953)

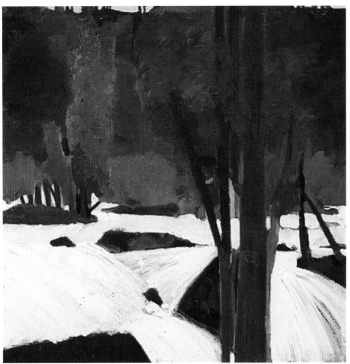

원작 사진

스케치

원작 사진, 스케치 1, 2 》 엘머 비숍(Elmer Nelson Bissoff, 1916~1991)은 미국 캘리포니아 출생으로 샌프란시스코 연안지역의 구상회화 운동(베이 지역 구상회화 운동)을 펼친 화가이자 교수이다. 리차드 디벤콘(Richard Diebenkorn), 데이빗 박(David Park)과 함께 2차 대전 후세대 작가들 중의 일부로서, 추상화가로 시작했지만 다시 구상회화로 돌아간 화가들과 함께 활동했다.

1940년 초반 청년시절에 이미 대표적인 추상표현주의 작가인 마크 로드코(Mark Rothko)와 클리포드 스틸(Clyfford Still)과 어울리며 많은 영향을 주고 받았으며, 이는 유럽식 추상표현주의보다 즉흥성과 따뜻함이 돋보이는 비숍식의 감성적 추상표현주의 작품성향으로 점차 만들어진다.

이 책에서 선택한 작가 중 가장 최근의 작가인 비숍은 한 편의 서정시와 같은 작품으로 동시대나 필자와 같은 후배 미술학도들에게 많은 영향을 끼치며 구상과 반 구상, 추상 사이의 즐거운 줄타기를 선물했다 해도 과언이 아닐 것이다.

이 페이지에서 유화작품을 수채화로 옮겨 그리는 대상을 찾으면서 유명한 잭슨 폴록(Jackson Pollock, 1912~1956)의 추상작품이나, 몬드리안(Piet Mondrian, 1872~1944)의 조형적인 추상작품이 아닌 비숍의 추상회화를 택한 이유는, 작가가 의도한 서정적인 감성과 아름다운 색상이 구상과 반 구상의 적절한 조화로 이루어져 있어, 수채화 작업으로도 충분히 가까워질 수 있다고 생각했기 때문이다.

수채화를 위한 스케치는 아마 채 10분도 걸리지 않을지도 모르며, 아예 스케치의 비중을 거의 두지 않고, 대충 큰 면과 작은 면 표시만 해 놓은 다음에, 바로 채색에 들어가도 괜찮은 작품이니 자료사진의 스케치는 참고만 하면 될 것이다.

참고작품 1

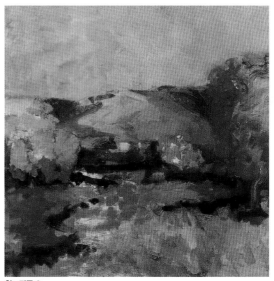

참고작품 2

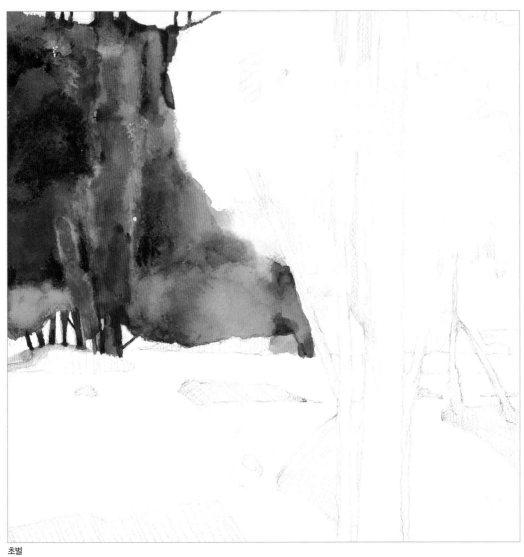

초벌

초벌 부분 1

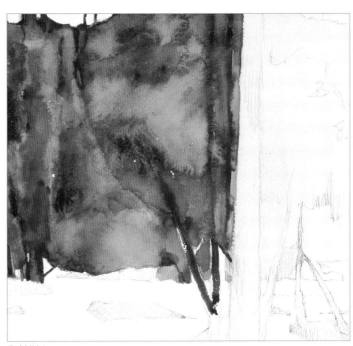

초벌 부분 2

초벌 》 스케치가 단번에 진행되었듯이 채색 역시 칠하는 부분들이 시작부터 거의 완성단계 까지 가는 것이 편할 것이다. 부분채색 사진에 서와 같이 먼저 옅은 색으로 물바림 하듯이 채 색할 면적을 칠해 놓은 후, 마르기 전에 다음 색, 그 다음 색 순으로 빠르게 색을 얹으면, 물 감이 서로 어우러지거나 물의 양이 더 많은 색 이 밑색을 밀어내는 효과가 나면서 물 얼룩이 자연스럽게 진행된다.

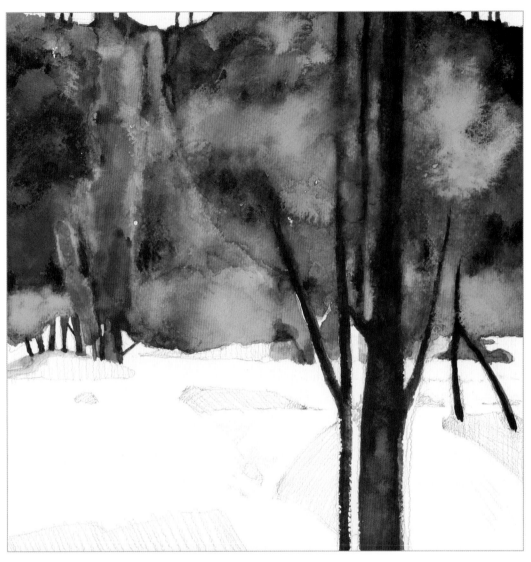

중벌 〉〉 초록색 나무나 숲의 덩어리에서 원근감이나 명암은 그다지 중요하지 않게 진행되어야 하는 그림이다. 나무라고 부르면 나무가 되고 숲이라고 부르면 숲이 되는, '관람자의 해석이 곧 답이 되는 유형'의 채색법을 이해하며 따라 그려보기를 바란다. 어쩌면 눈이 아프도록 자세히 묘사한 그림보다 더욱 나무 같고, 더 생동감이 넘치는 물살로 느껴질 것이다.

중벌 부분

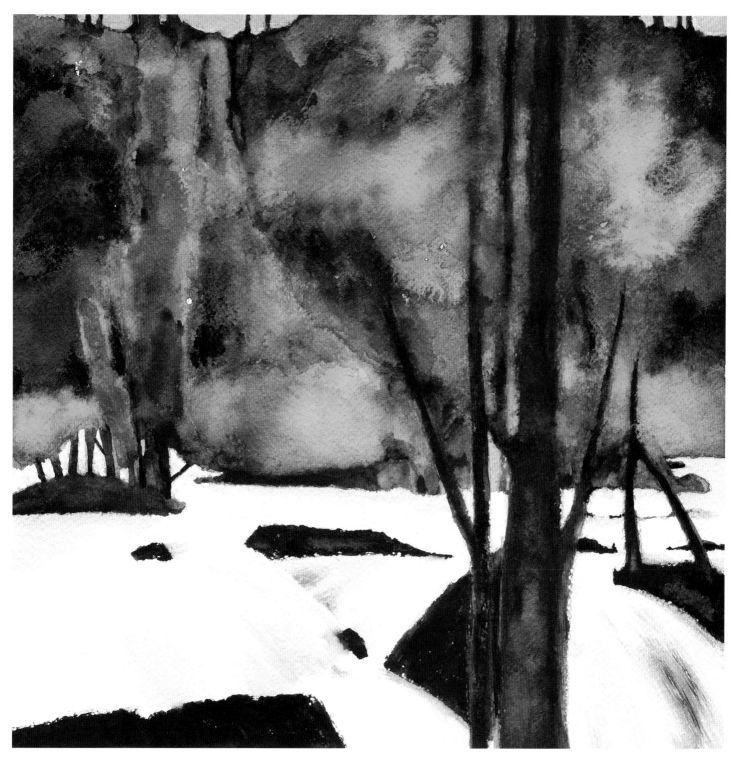

완성 》 우리나라 회화 역사에서는 이런 유형의 채색화를 '색면 추상화', 혹은 '반구상 회화'라고 구분 짓는다. 둘 다 구상화와 추상화의 중간 지점에 해당하는 표현방법을 부르는 용어인데, 보이는 것을 그대로 재현하는 그림이 아닌, 작가의 의도와 주장이 분명하면서도 지나치게 추상적이지 않다는 특징이 있다. 필자의 의견을 덧붙이자면 시각적으로 미적인 부분에 충실한 그림다운 유형이면서, 작가와 감상자 사이의 공감대 형성이 수월하기에 가장 대중적이기도 한 회화작법이라고 본다.

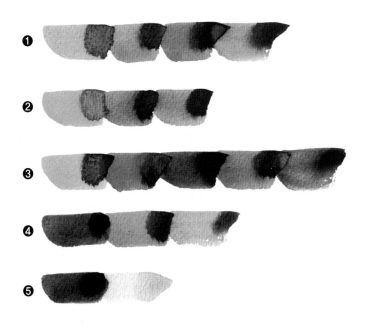

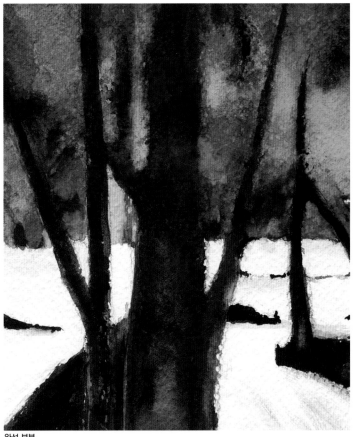

완성 부분

❶ 후커스 그린 + 반다이크 그린 + 피코크 블루 /
　앞의 색 + 그리니쉬 옐로우 / 세루리안 블루 + 울트라마린 딥 /
　옐로우 그린 + 세루리안 블루
❷ 셉그린 + 비리디안 / 앞의 색 + 반다이크 그린 / 앞의 색 + 오렌지 + 오페라
　(※ 단색은 옐로우 그린, 퍼머넌트 옐로우 라이트, 오페라)
❸ 그리니쉬 옐로우 + 비리디안 + 세루리안 블루 / 세루리안 블루 + 울트라마린 딥 /
　앞의 색 + 레드 브라운 / 반다이크 그린 + 울트라마린 딥 / 앞의 색 + 세피아
❹ 미젤로 블루 + 반다이크 그린 + 셉그린 / 옐로우 그린 + 세루리안 블루
　라이트 레드 + 그리니쉬 옐로우
❺ 세피아 + 인디고 / 울트라마린 딥 + 세피아 /
　+ 세루리안 블루 약간, 바이올렛 블루 약간(막 쓰는 붓 사용)

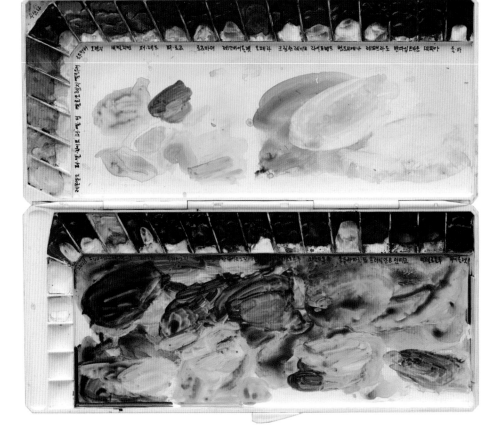

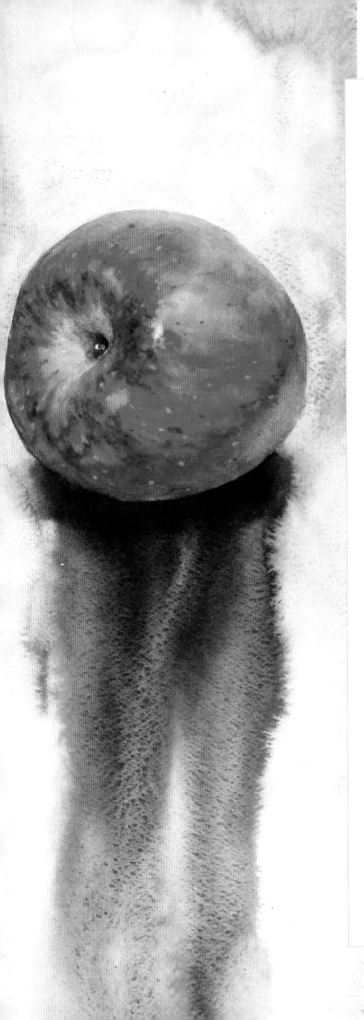

가까이에서 찾은 소품 그리기

우리는 살아가면서 자신의 이야기를 담담하게 표현하는 일이 결코 쉽지 않음을 알면서도, 더욱 외로워지는 현대 생활의 복잡한 테두리 안에서 미미한 나를 드러내거나 존재가치를 인정받기 위해 꾸준히 시도하며 방법을 찾아다니는 시대를 겪고 있다고 해도 과언이 아니다. 이를 위하여 다분히 개인적이면서도 범위가 넓은 SNS(social network service)를 활용한 미디어분야를 비롯하여, 시를 쓰거나 수필이나 산문을 통한 문학적인 전달이 있고, 각종 영상매체와 음악이나 연극, 무용을 통한 시청각적인 표현의 방법들이 있다.

여기에서는 앞에서 얘기한 방법들 중, 이 책에서 나눌 수 있는 연결방법으로 그리기를 통한 자신의 표현에 대해서 안내하고자 한다. '왜 그림을 그리는가'에 대한 개인의 대답은 모두 다를 수밖에 없을 것이고, 다변화된 개성의 시대에 걸맞은 그 대답들은 모두 옳다고 생각한다. 바꾸어 생각하면 표현의 자유가 있고 그 자유를 영위하기 위한 개인의 노력이 존중받는 시대에, 여러분이 자신만의 표현법으로 선택한 그림 그리기는 분명히 적절한 통풍구가 될 것이다.

이번 장은 그러한 큰 그림이 존재하는 지도의 한 꼭지를 시작할 수 있게 하려는 페이지이다. 주변을 둘러보고 그림으로 남기고 싶은 정물이나 사물이 눈에 보인다면, 손에 잡히는 재료로 아무렇게나 시작해도 될 일이다. 다만 너무 막연하거나 막막해 하는 경우에 대비하여 다음과 같이 4가지 채색 방법을 안내하고자 한다. 한 장씩 따라 그려 보면서 자신에게 적당한 표현 방법이 무엇이며, 그림을 어떻게 풀어 나가는 것이 더 행복하고 편안한지에 대한 기술적인 해법을 찾았으면 좋겠다.

1. 스킨답서스 화분 – 담채화

가장 접근하기 쉬운 채색법이랄 수 있는 담채화법은 색을 물을 많이 넣어 옅게 얹기 때문에 색상의 변화나 다양한 색을 찾아야 하는 부담감이 적은 기법이다. 앞서 바다의 배를 그리면서 한 번 접했던 방식으로 작은 소품 수채화를 완성해 보자. 토분의 식물이 주제 덩어리로 내세우기에 좀 빈약한 느낌이기에 같은 식물로 골라, 빛의 방향을 맞춘 사진을 한 장 더 촬영해서 풍성한 식물로 바꿔 그렸다.

사진 1

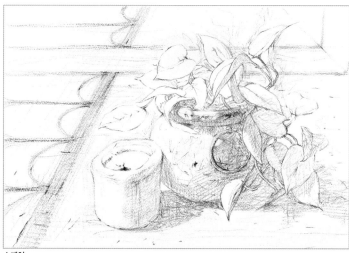

스케치

사진 1, 2 / 스케치 》 먼저 연필로 흐리게 물체의 위치와 간격을 표시하듯이 그린 후, 막대콘테나 연필콘테로 바꾸어 선의 강약에 신경쓰며 스케치한다. 필자는 검정색 콘테만 사용했지만, 연필콘테는 다양한 색상으로 나와 있으니 종이 위에 드러나는 색 정도가 다소 강한 색들 중, 마음에 드는 색 아무거나 선택하여 사용해도 좋다. 채색보다 드로잉이 더 살아나는 것도 투명성이 돋보이게 되는 방법 중 하나이다.

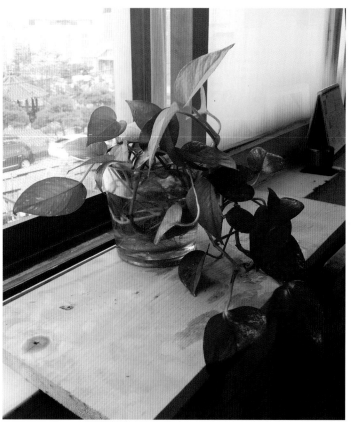

사진 2

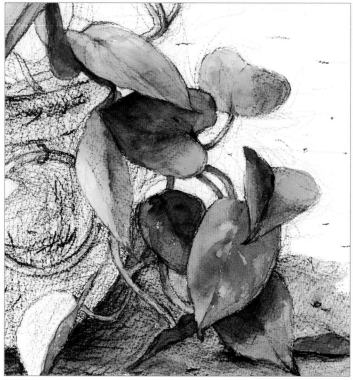

초벌 부분

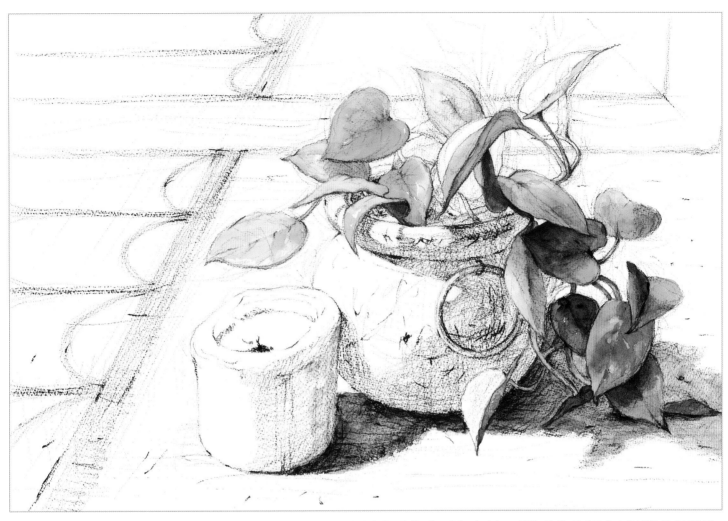

초벌 》 채색하는 색상이 짙어지지 않게 조심하면서 물을 최대한 활용한다. 팔레트에서 직접 떠오는 색상은 너무 발색도가 강하므로 색상표를 참고하여 두세 가지의 색을 섞되, 탁한 정도를 피하며 칠해야 콘테의 깔깔한 선이 살아 있게 된다.

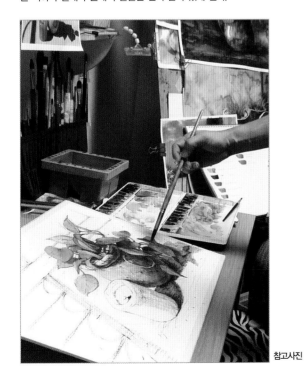

참고사진

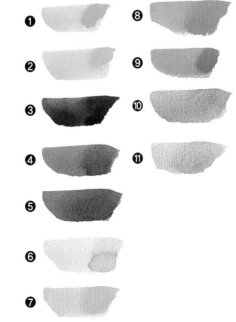

❶ 퍼머넌트 옐로우 + 비리디안
❷ 앞의 색 + 레몬 옐로우 + 그리니쉬 옐로우
❸ 비리디안 + 인디고 + 반다이크 브라운 + 그리니쉬 옐로우
❹ 비리디안 + 바이올렛 + 울트라마린 딥
❺ 앞의 색 + 반다이크 브라운
❻ 옐로우커 + 레몬 옐로우
❼ 퍼머넌트 옐로우 라이트 + 오렌지
❽ 앞의 색 + 오페라
❾ 앞의 색 + 퍼머넌트 로즈
❿ 로우엄버 + 울트라마린 딥
⓫ 앞의 색 + 레몬 옐로우

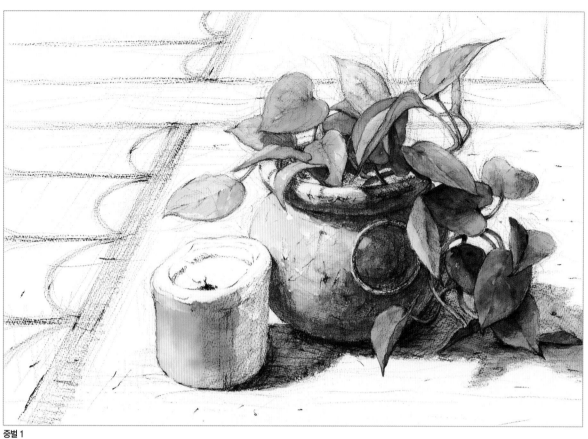

중벌 1, 2 》 퍼머넌트 옐로우 라이트에 오렌지를 섞은 색으로 초의 전체를 채우듯이 칠한 후, 마르기 전에 오페라와 퍼머넌트 로즈를 섞은 색들을 덧입히며 조금씩 진한 면을 찾는다. 그림이 끝날 때까지 빛을 받는 화이트는 종이의 흰색 자체로 남아 있을 수 있도록 남겨 둔다.

중벌 1

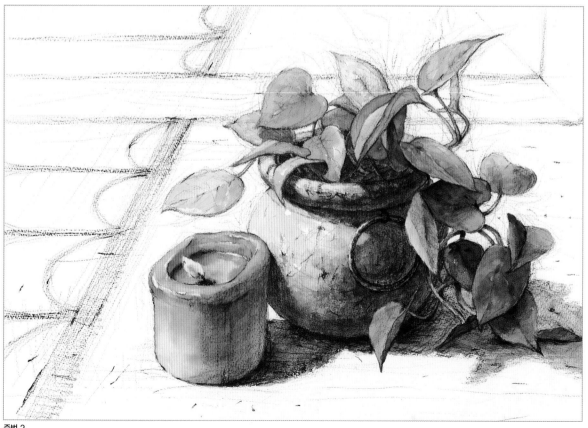

중벌 2

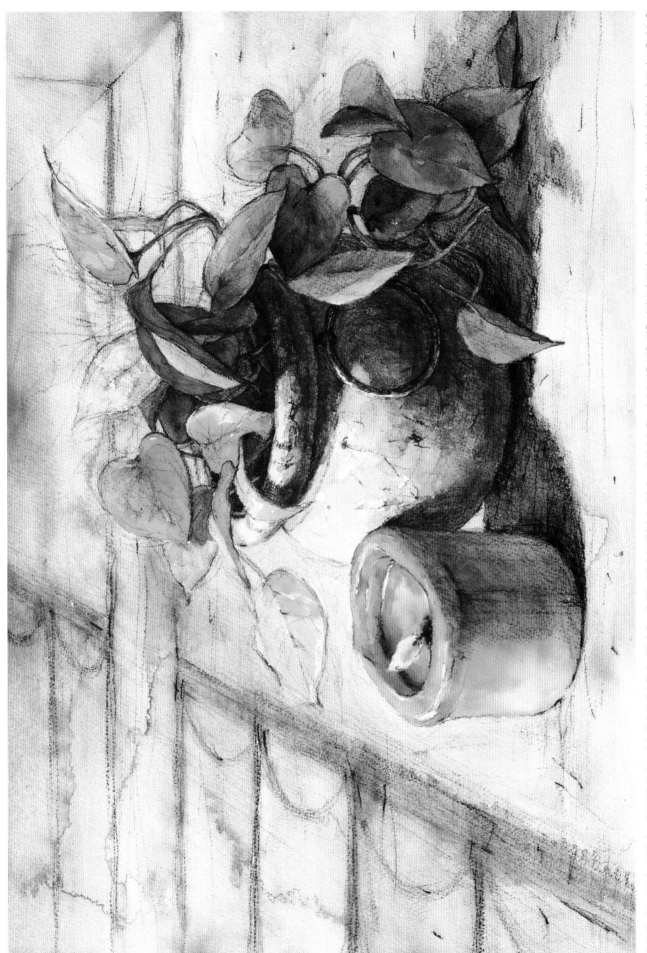

완성 》 너무 탁하지도 약하지도 않으면서 선의 느낌과 색의 물맛이 함께 어우러지는 채색을 기억하며 진행하기 바란다. 로우엄버에 울트라마린 딥을 섞은 색을 바탕붓에 묻혀 나머지 액센트를 완성하고, 이렇게 채색이 다 끝난 즈음에 붓을 가늘게 쓰고 그림 전체를 살펴볼 때, 어두운 부분이나 밝은 곳이 텅 빈 부분들이 보인다면, 수채화로 칠한 부분들이 완전히 마른 다음에 콘테로 한번 더 드로잉선을 넣어 강조하며 완성한다.

2. 커피와 꽃 – 채색 중심

오랜만에 교외로 나가 저수지를 굽이굽이 돌아간 끝에 들린 레스토랑에서 음식을 다 먹고 난 후에 이렇게 멋진 데커레이션으로 마무리 커피가 나와 뜻밖의 감동을 받았다. 실내인데다 스마트폰으로 찍은 사진이라 출력상태는 조악해도, 폰에서 직접 확대하며 그림 그려보니 의외로 편리한 과정이다. 그리고 보면, 작정하고 그림 소재를 찾아다니며 제대로 된 장비로 촬영하고 출력하는 경우보다, 이렇게 문득 걸리는 소재를 핸드폰으로 채집하는 경우가 훨씬 많아졌다.

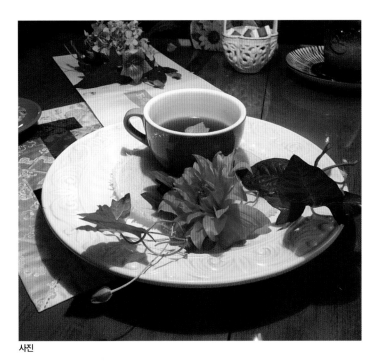

사진

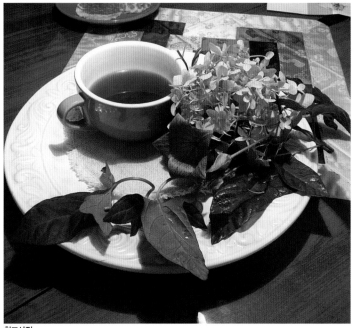

참고사진

사진과 참고사진, 스케치 》 기성품인 컵과 접시는 둥근 기울기가 틀어지지 않도록 주의해야 하지만, 다알리아 꽃과 덩굴식물은 자연물이므로 조금씩 달라져도 큰 상관없는 소재다. 오히려 더욱 꽃답게, 더 자연스러워지기 위하여 꾸미는 것도 가능한 것이 자연물이 주는 너그러움이다.

커피 잔에 띄운 꽃잎은 편의상 그림에서 제거하고, 색상을 중심으로 채색할 예정이기에 바탕은 그냥 두고 대상물에만 집중하기로 계획를 잡으며 스케치를 끝냈다.

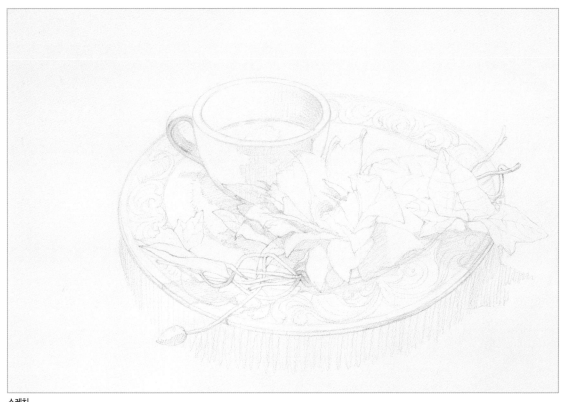

스케치

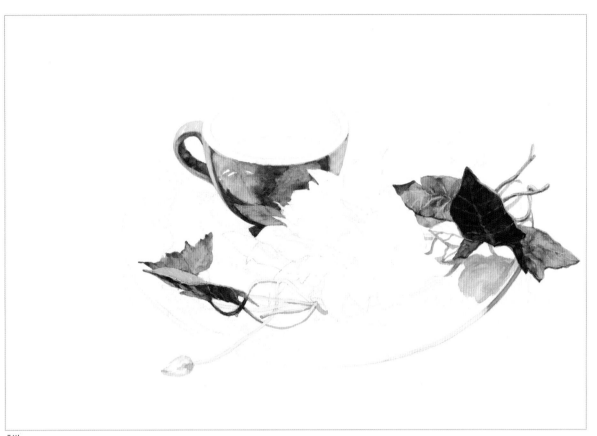

초벌

초벌 》 크기가 작은 그림에서는 이렇게 한번 만든 색을 조금씩 색변화를 주면서 단번에 완성 가까이 칠하면서, 군데군데 같은 색이 있는 곳도 함께 칠한다. 그렇게 하면 색이 진행되면서 색의 무게와 채색패턴이 일정하게 균형 잡힌다.

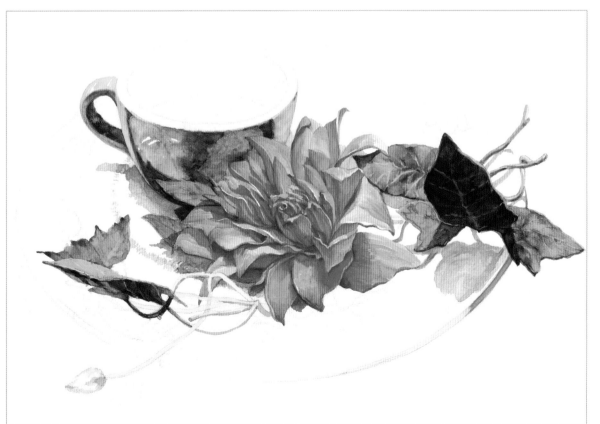

중벌

중벌 》 다알리아 꽃의 밝고 어두운 빛관계를 놓치지 않고 칠하되, 꽃잎끼리 겹치며 깊은 어두움이 생기는 곳에는 두 번 세 번 어두운 톤을 겹하며 칠한다. 빛과 만나는 라인 부분에 옐로우나 주황을 조금 묻히듯이 칠하는 것으로 초록색과의 중간 연결고리를 만들어 놓는 것도, 실제 이미지에서 한 걸음 더 발전된 그림다움으로 접근하는 시각이 된다.

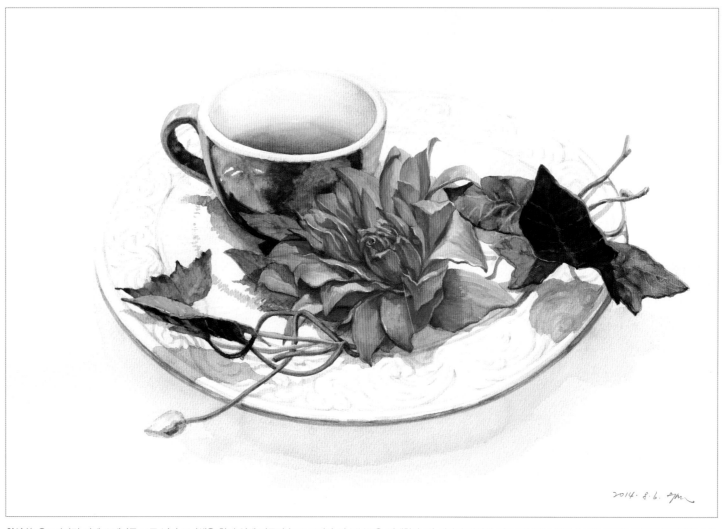

완성 》 울트라마린 딥에 오페라를 조금 넣어 보라색을 한껏 옅게 만들어 놓고 그림자 진 부분들을 채색한다. 이 색상에 약간의 레몬 옐로우를 넣으면 금방 따뜻한 계열의 무채색으로 바뀐다. 이 색을 바탕붓에 듬뿍 떠서, 접시와 바닥이 닿는 면의 그림자를 시원하게 밀듯이 칠하고, 세필 붓의 끝 부분에 묻혀서 흰색 접시의 문양을 따라 옅게 그린다. 이 그림에서는 흰색이나 검정을 섞지 않으면서 짙은 채색으로 진행했으나, 좀 더 두툼한 색무게를 원한다면 취향에 따라 함께 섞어 묘사해 보는것도 흥미로운 채색경험이 될 것이다.

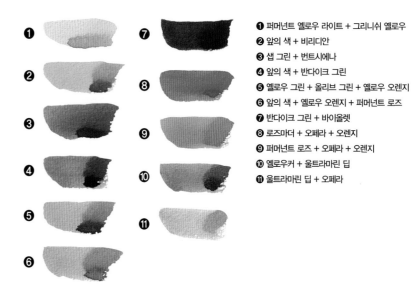

❶ 퍼머넌트 옐로우 라이트 + 그리니쉬 옐로우
❷ 앞의 색 + 비리디안
❸ 샙 그린 + 번트시에나
❹ 앞의 색 + 반다이크 그린
❺ 옐로우 그린 + 올리브 그린 + 옐로우 오렌지
❻ 앞의 색 + 옐로우 오렌지 + 퍼머넌트 로즈
❼ 반다이크 그린 + 바이올렛
❽ 로즈마더 + 오페라 + 오렌지
❾ 퍼머넌트 로즈 + 오페라 + 오렌지
❿ 옐로우커 + 울트라마린 딥
⓫ 울트라마린 딥 + 오페라

3. 투명 그릇의 마른 장미 – 묘사 중심

그림 그리는 많은 사람들이 세밀하게 혹은 기막히게 묘사하는 작업의 함정에 빠지는 경우를 종종 본다. 전체를 완전히 똑같이 그려서, 사진인지 실제인지 그림인지 알 수 없을 정도로 진행하겠다는 의도가 명확한 것이 아니라면, 적절한 묘사와 더불어 그림만이 가지고 있는 회화성이 함께 어우러지는 화면을 구성하는 것이 이번 장의 학습 포인트이다.

종이 안에 배치되는 대상물을 보면서 완성되었을 때의 그림까지 미리 머릿속에 이미지화하는 과정에서, 과연 어디까지 묘사를 하고 어느 부분부터 묘사의 나사를 풀어 나갈런지 계획성 있게 진행하기 바란다.

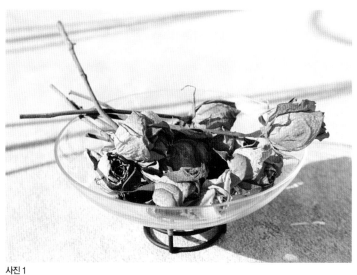

사진 1

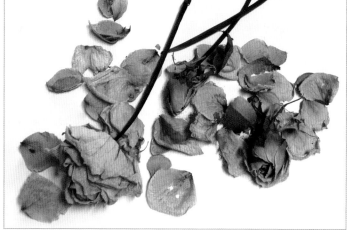

사진 2

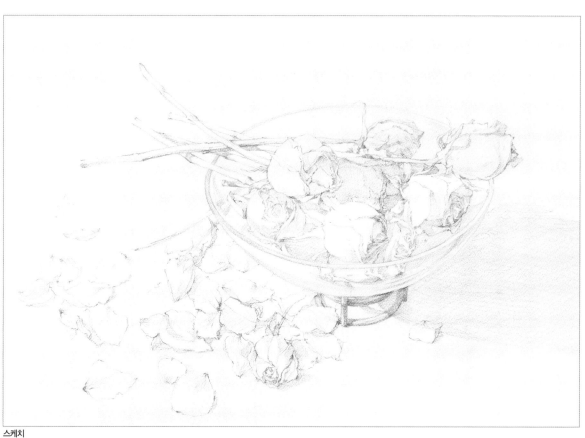

스케치

사진 1, 2와 스케치 》 두 장의 사진을 한 장의 그림에 스케치 한 모습이다. 장미의 종류가 달라 색상이나 꽃잎의 크기에 차이가 있으나, 유리볼 안의 마른장미가 묘사의 중심이 될 것이므로 바닥에 흐드러지게 배치하는 장미 꽃잎은 분위기상 엑스트라 역할이라고 생각하며 간단히 스케치하면 된다.

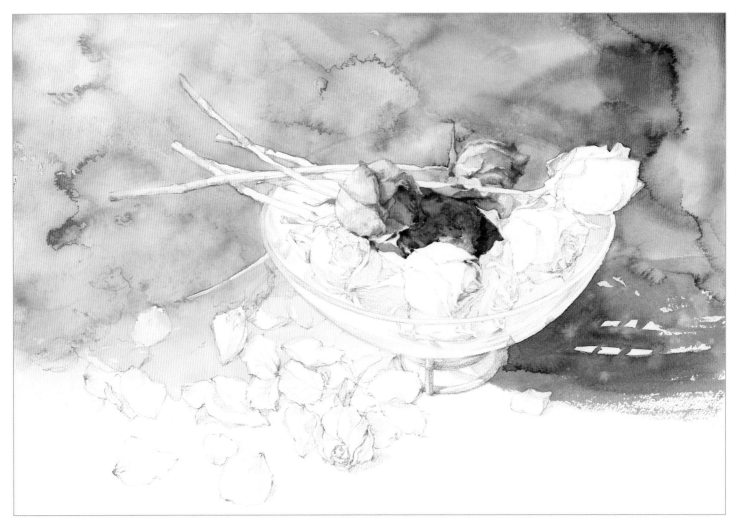

초벌 》 레몬 옐로우에 오페라를 약간 섞은 색을 기본 색상으로 정하여 넉넉한 양을 만들어 놓은 후, 왼쪽부터 오른쪽으로 색상을 전개하며 채색한다. 점차 여러 가지 색을 섞어 사용해도, 각각의 색상 무게가 가벼운 톤으로 조금씩 변화만 주는 정도면 크게 혼란스럽지 않게 바탕을 마무리할 수 있다.

꽃 부분 확대 1

꽃 부분 확대 2

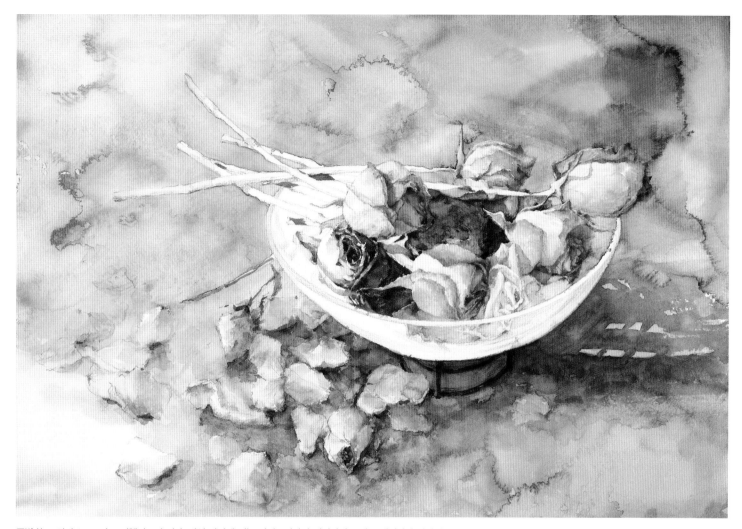

중벌 >> 그림이 80% 정도 진행된 모습이다. 만일 바닥에 있는 장미꽃잎까지 세밀하게 그린 그림이라면 나머지 20%를 더 하여 완성했을 때, 상당히 시끄러운 느낌의 산만한 묘사로 기억될 여지가 있다. 앞에 위치하고 있다고 하여 반드시 선명하게 그릴 필요는 없는 이러한 방법은, 그림을 주도하는 작가의 자유의지에 따라 조절되는 것으로, 원근설정과 주제나 부제의 강조여부에 중요한 결정요소가 된다.

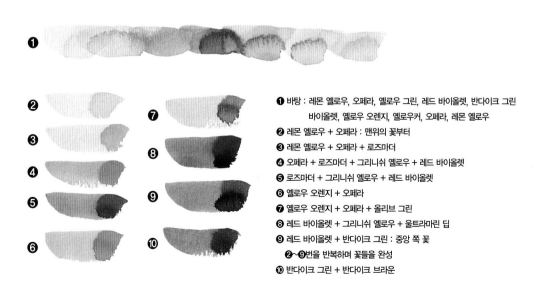

❶ 바탕 : 레몬 옐로우, 오페라, 옐로우 그린, 레드 바이올렛, 반다이크 그린
　　　　바이올렛, 옐로우 오렌지, 옐로우커, 오페라, 레몬 옐로우

❷ 레몬 옐로우 + 오페라 : 맨위의 꽃부터

❸ 레몬 옐로우 + 오페라 + 로즈마더

❹ 오페라 + 로즈마더 + 그리니쉬 옐로우 + 레드 바이올렛

❺ 로즈마더 + 그리니쉬 옐로우 + 레드 바이올렛

❻ 옐로우 오렌지 + 오페라

❼ 옐로우 오렌지 + 오페라 + 올리브 그린

❽ 레드 바이올렛 + 그리니쉬 옐로우 + 울트라마린 딥

❾ 레드 바이올렛 + 반다이크 그린 : 중앙 쪽 꽃

　　❷~❾번을 반복하며 꽃들을 완성

❿ 반다이크 그린 + 반다이크 브라운

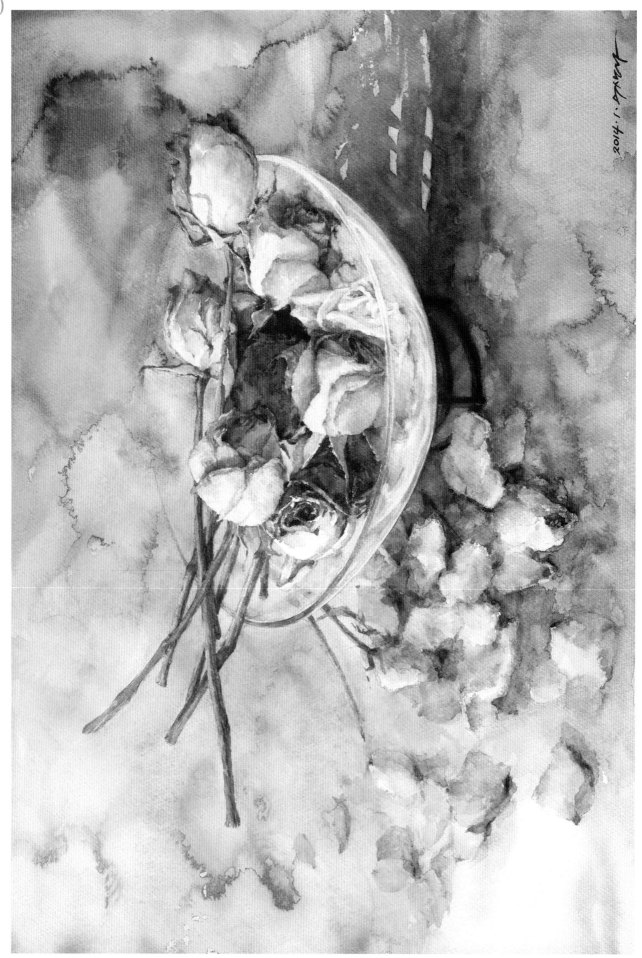

2014.1.

완성 》 주제를 결정하면 주인공의 색상톤이 눈에 보이는 반면, 바탕이나 바닥의 색상전개는 전적으로 작가 자신의 결정에 따르게 된다. 그럴 때 가장 쉬운 접근법은 주제나 부제가 가지고 있는 주된 색상을 무채색에 섞어서 그림 전체의 색 상전개가 부드러워지도록 하는 방법이 있다. 이 그림에서도 마른 장미가 담고 있는 따뜻한 색 전개가 주된 방향이기에, 어둠이나 그림자 면에 연두색 계열을 사용할 때에도, 주제가 가진 색감이 섞여 섞여 있는 색상을 찾 아 칠하는 것으로 연결고리를 맞추어 나간 모습을 볼 수 있을 것이다.

4. 나란히 놓인 소품들 – 분위기 중심

우리들 눈에 명확히 들어오는 정물이나 사물의 외형적 전달이 그림요소의 전부는 아니다. 단순해 보이는 꽃 한 송이를 그려도, 화면 전체가 한 장의 그림으로 역할을 갖기 위해서는 채색방법이나 공간 연출법이 함께 연출되어야 한다. 이러한 공기와 느낌 여부는 그림을 결정짓는 중요한 요소이며, 분위기 있는 그림이라거나 느낌이 살아 있다는 등의 추상적인 형용어로 전달된다. 이 책에서는 주로 물번짐과 색번짐으로 공간과 분위기를 표현하였으나, 호기심 많은 여러분은 더 다양한 방법을 찾아 연습하며 표현의 폭을 넓혀 보기 바란다. 정답이 없는 것이 그림세계인 만큼, 자유로운 영혼으로 부지런하게 미지의 세계를 여행하는 즐거운 놀이가 될 것이다.

사진과 스케치 》 많지 않은 개수이지만 모양이 제각각이고, 다소 커진 3절지 종이 크기와 채색 방법으로 인하여 상대적으로 스케치의 비중이 큰 그림이다. 정확한 형태가 되도록 주의를 기울이면서 빛에 따른 명암 관계와 하이라이트 부분들을 마치 기록하듯이 꼼꼼하게 스케치하자. 종이는 물 번짐의 효과를 높이기 위하여 '아르쉬' 사의 거친 황목지 300g을 택했고, 뾰족하게 깎은 4B연필로 스케치하여, 나중에 채색과정에서 물감이 덧씌워져도 구분되도록 연필색을 선명하게 남겼다.

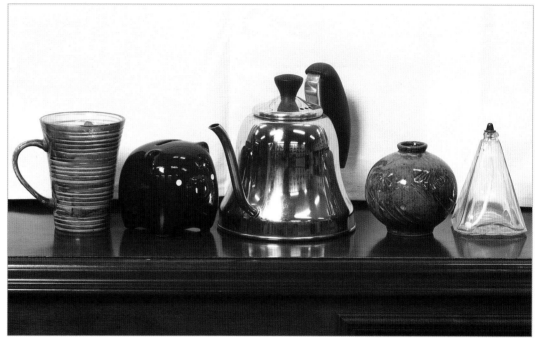

사진

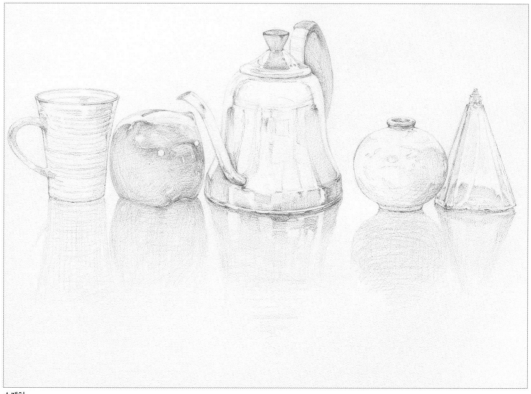

스케치

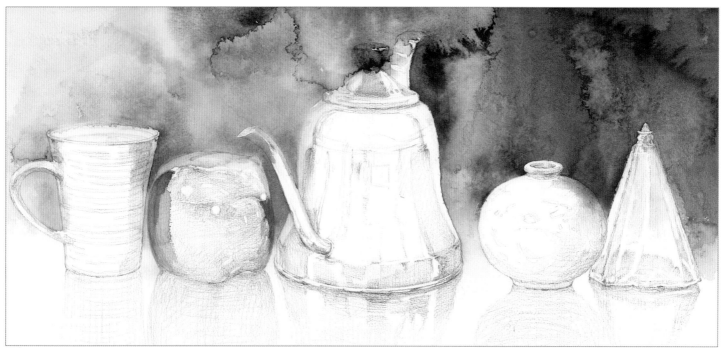

초벌

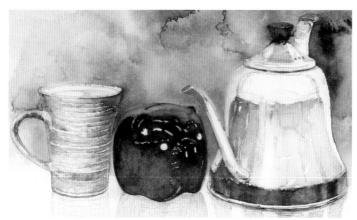

부분확대 1

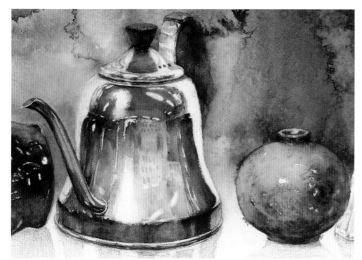

부분확대 2

초벌과 부분확대 1, 2 》 옐로우커는 약하고 로우엄버는 다소 무거운 느낌이라, 두 색상을 섞으면 적당한 황토색의 무게가 만들어진다. 여기에 울트라마린 딥을 많이 넣으며 물을 충분히 섞어, 물 젖은 종이에 바탕붓으로 바르듯이 칠하게 되면 자료사진과 같이 적절한 과립현상과 함께 아이보리색 물얼룩이 만들어지며 마른다. 정물의 밝은 면은 바탕색이 침투하지 않게 조심해야 하지만, 어두운 면은 바탕색이 밀고 들어와 함께 채색되어도 상관없다.

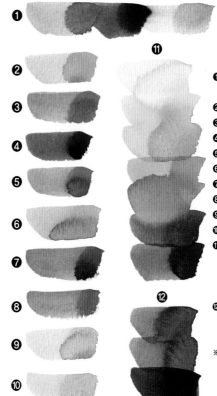

❶ 윗바탕 : 옐로우커 + 로우엄버 +
울트라 마린 딥 + 오페라 + 세루리안 블루
❷ 세루리안 블루 + 울트라마린 딥
❸ 앞의 색 + 미젤로 블루
❹ 세피아 + 인디고
❺ 앞의 색 + 바이올렛
❻ 옐로우커 + 그리니쉬 옐로우 + 번트시에나
❼ 앞의 색 + 레드 브라운 + 울트라마린 딥
❽ 앞의 색 + 라이트 레드 + 로즈마더
❾ 옐로우 그린 + 울트라마린 딥
❿ 앞의 색 + 세루리안 블루
⓫ 아랫부분 바탕 : 레몬 옐로우 + 오페라 / +
퍼머넌트 로즈 / + 그리니쉬 옐로우 //
로즈마더 // 앞의 색 + 그리니쉬 옐로우
/ + 반다이크 그린 + 바이올렛
⓬ 레드 바이올렛 + 반다이크 그린 / +
올리브 그린 // 레드 바이올렛 +
반다이크 그린 + 바이올렛
※ 나중에 어둠 중앙 부분의 덧칠은 로즈마더 +
반다이크 그린

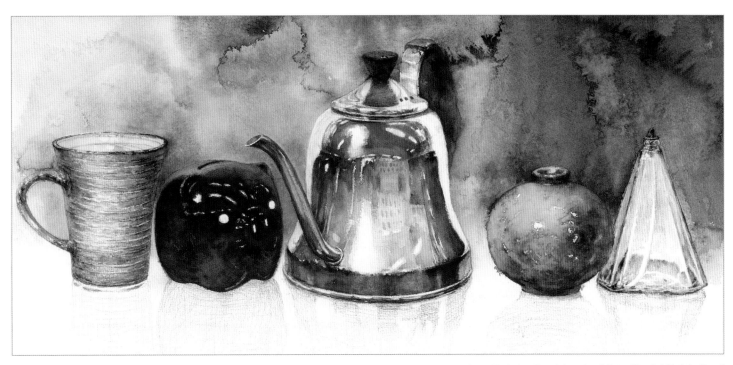

중벌 》 나란히 놓여 있는 정물들의 채색을 일단락한다. 제각각 다른 정물들은 세밀하게 묘사하는 것보다, 서로 다른 질감 표현에 집중하는 것이 포인트이다. 붓질을 겹쳐 칠해야 하는 어두운 부분에는, 이미 칠한 밑색과 섞이면서 종이 깊숙이 스며들도록 붓에 담아가는 양을 넉넉히 한다.

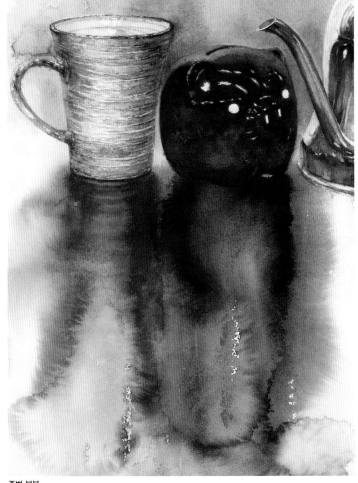

중벌 부분

주전자 下

주전자 아래 : 로우엄버 + 울트라 마린 딥 + 오페라

도자기 下

❶
❷
❸
❹
❺
❻
❼

세모 촛대 下

❶
❷

※ 도자기 아래 :
❶ 옐로우커 + 옐로우 오렌지 + 울트라 마린 딥
❷ 퍼머넌트 로즈 + 번트시에나 + 그리니쉬 옐로우
❸ 앞의 색 + 레드 브라운 + 울트라 마린 딥
❹ 앞의 색 + 울트라 마린 딥 + 로즈마더
❺ 레드 바이올렛 + 반다이크 그린
❻ 오페라 + 퍼머넌트 레드 + 레드 바이올렛
❼ 반다이크 그린

※ 세모 촛대 아래 :
❶ 그리니쉬 옐로우 + 반다이크 그린 + 울트라 마린 딥 +
　세피아 +바이올렛
❷ 앞의 색 + 바이올렛 + 레드 바이올렛 + 울트라 마린 딥

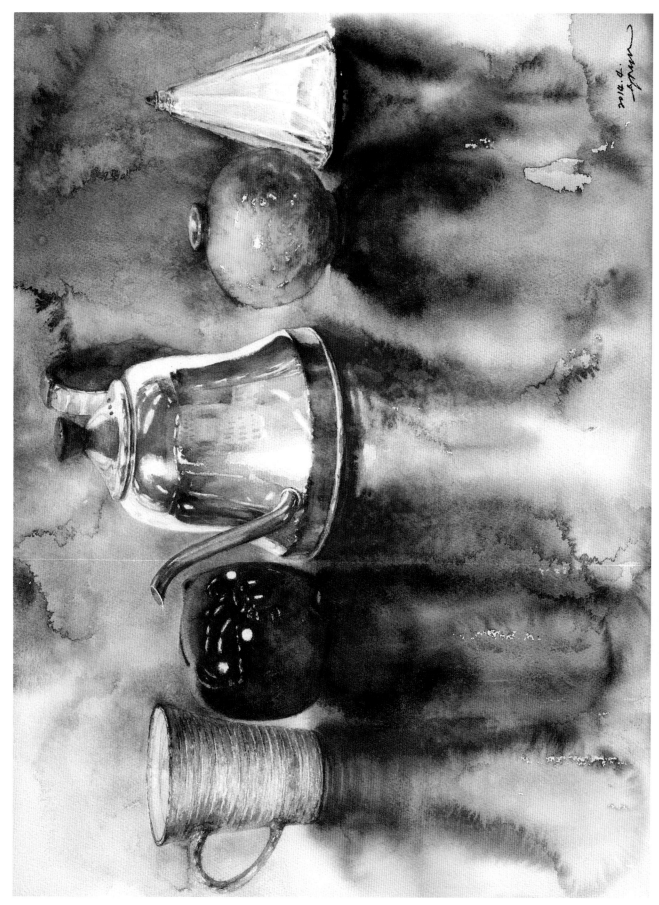

완성 〉〉 화면을 세워 놓는 각도를 조절해 가며 물반짐이 과감히 흘러내리도록 유도한다. 이래로 흐르는 생상의 선택은 물체가 가진 고유색에서 힌트를 얻어 결정한 것으로, 나중에 색을 버림지라도 팔레트에 맡은 양의 색을 만들어 놓고 진행하는 것이 좋다. 서로 섞이는 정도를 천천히 지켜보며 색을 더하거나 닦아내며 지켜보는 기분은, 마치 연구원의 무척 중요한 실험을 하는 것 같은 느낌과 닮은가 싶다.

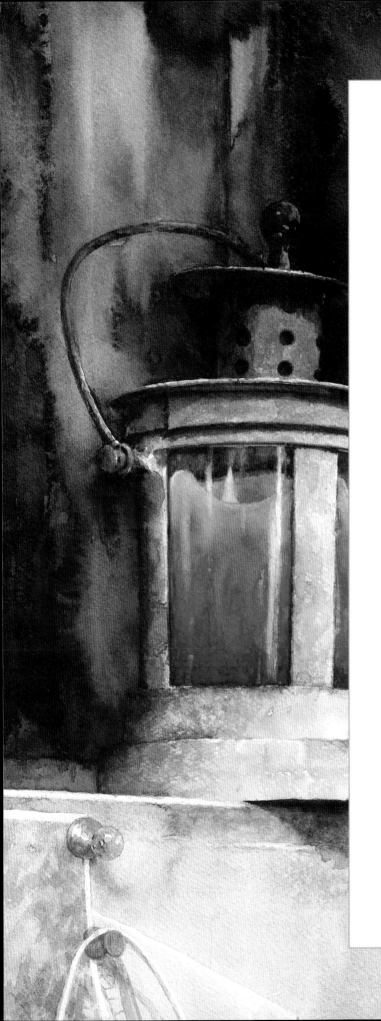

세상의 코너에서 찾은 소품들

많은 회화작가들이 즐겨 선택하는 그리기 대상은 정물이다. 이는 고정되어 있으면서 일정하게 정해진 모습을 가졌기 때문에 색상과 빛에 대한 학습에도 최적의 조건을 갖추고 있고, 형태와 구도를 연습하기에 더할 나위 없이 좋은 그림 소재이기 때문이다.

사과로 유명한 세잔(Paul Cezanne)처럼 일평생 하나의 대상에 집중하는 화가의 자세는, 단지 눈에 보이는 사과의 맛이나 먹음직한 모양새를 평면의 그림으로 옮긴다는 것을 넘어서, 진정한 형태와 색을 찾는 작업에 대한 연구라고 볼 수 있다. 프랑스의 화가 모리스 드니(Maurice Denis)가 "잘 그리기만 한 사과는 군침을 돌게 하지만, 세잔의 사과는 사람의 마음에 말을 건넨다" 고 했듯이, 대상의 내면과 본질을 전달하고자 노력하는 대가들의 작품은 우리들의 그림공부에서 훌륭한 안내자가 되어준다.

이렇게 실기 교재를 보고 그림 공부를 시작하는 입장에서 보면, 그러한 대가들의 과정과 역사적인 결과까지는 욕심내기 어려운 봉우리일지도 모른다. 하지만 이 책을 여기까지 읽었고 앞으로도 계속 그림을 그리고 있을 결심이 확고해졌다면, 이제는 단순히 '그린다' 는 행위를 넘어서 왜 그리는지, 어떻게 그릴런지에 대한 스스로의 이유나 철학이 조금씩 만들어졌으면 좋겠다는 생각이 든다.

기초와 중급단계를 지나오면서 수채화 물감과의 친숙도가 높아졌으리라 믿기에, 이번 장에서는 약간 난이도가 높은 소재와 채색방법을 소개하겠다.

이 세상 구석구석이 다 그림의 소재라 해도 무방할 정도로 회화의 소재는 다양한 만큼, 여기저기 돌아보며 경험하고, 많이 그려보기를 권한다. 그렇게 실천하는 학습자의 부지런한 그림연습의 결과로, 누군가에게 주고 싶거나 스스로 감상하며 보관하고 싶은 수채화 작품들이 차곡차곡 쌓이기를 감히 바라는 마음을 담았다.

1. 담장 위의 화분

사진과 스케치 》 전주의 한옥마을 어느 담장에, 나무틀로 네모난 공간을 만들어 놓고 그 위에 이렇게 감각적인 소품을 올려놓은 모습을 담아왔다. 야외에서 소재촬영을 할 때에는 오전 10시 즈음이나 오후 3시 이후가 좋은데, 이는 정오쯤의 짧은 그림자보다 더 길고 깊은 그림자를 드리우기 때문이니 기억하기 바란다. 필자는 꼼꼼히 스케치하는 습관이 있는데, 형태만 정확히 잡으면 되는 수채화의 밑그림은, 사실 이렇게까지 묘사하지 않고 만화 그리는 선처럼 간략하게 스케치해도 상관없다.

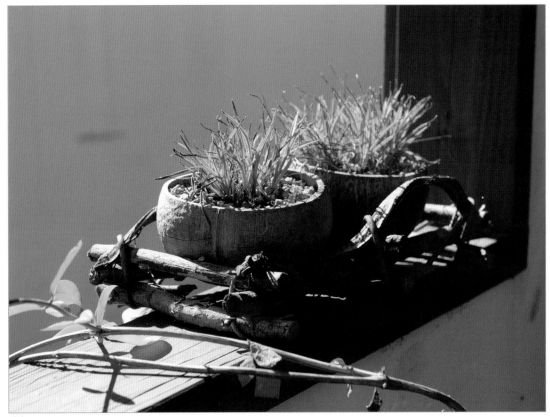

사진

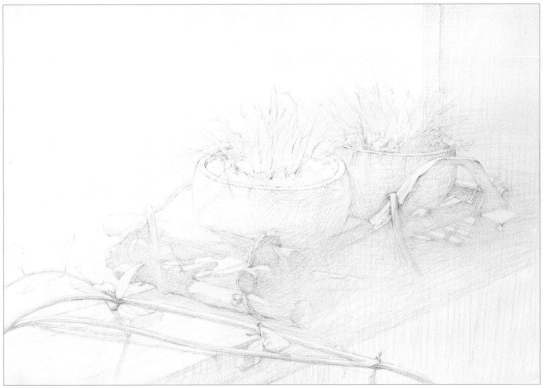

스케치

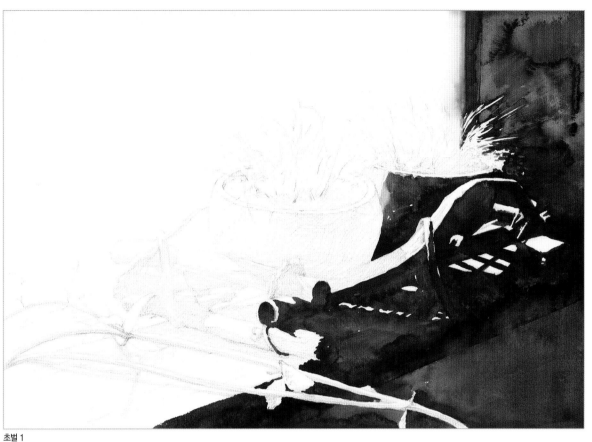

초벌 1

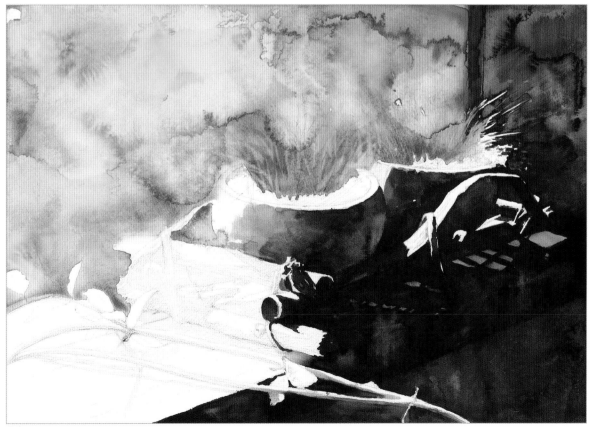

초벌 2

초벌 1, 2 》 첫 색은 크게 어두운 색과 옅은 바탕면으로 구분하여 진행한다. 수채화 물감은 종이 위에 칠해져 있을 때에는 진하게 느껴지지만, 마르고 난 후에 보면 종이가 흡수하는 양이 있기에 발색도가 다소 약해지는 특징이 있다. 다만 붓자욱의 물방울은 모여서 마르기 때문에, 칠할 때보다 마르고 난 후에 더 진해지는 점을 기억하면 우왕좌왕하게 되는 일이 적어질 것이다.

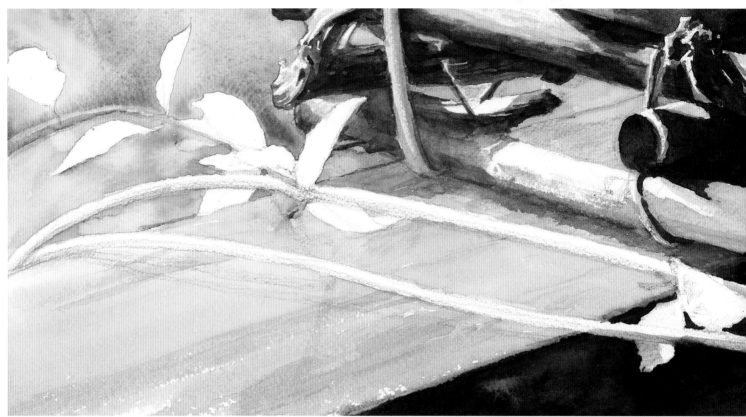

부분확대 1

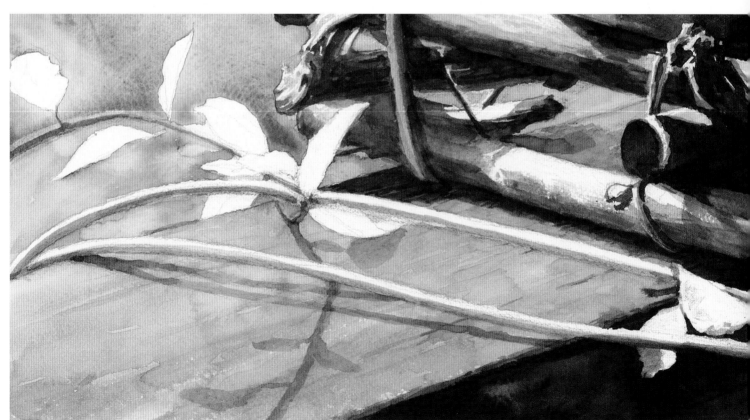

부분확대 2

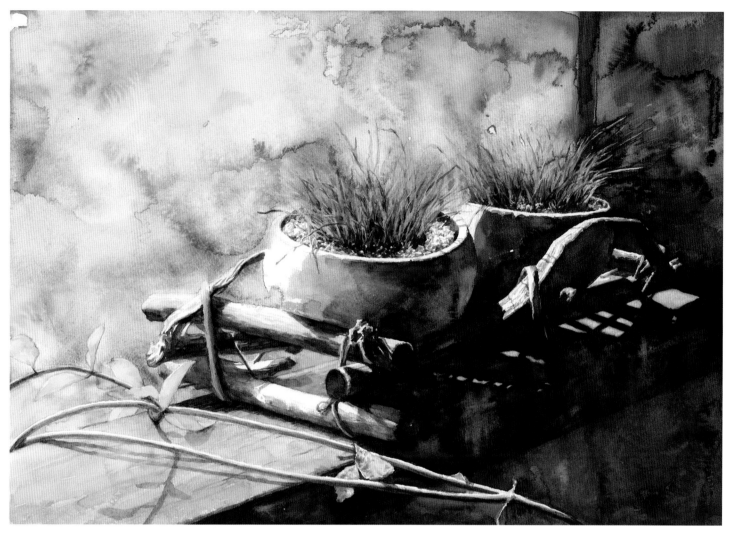

중벌 》 레몬 옐로우와 후커스 그린을 섞어 그다지 튀지 않는 옅은 풀색으로 식물 채색을 시작한다. 조금씩 짙어질 때에는 후커스 그린이나 반다이크 그린으로 톤을 가라앉히면 되지만, 너무 어두워지면 식물의 둥근 몸체가 무너지며 편평해 보일 수 있게 된다. 밝은 부분보다 더 신중하게 중간 이상의 어둠을 유지하며 조금씩 화분의 흙과 닿는 부분 쪽으로 짙어지도록 묘사한다.

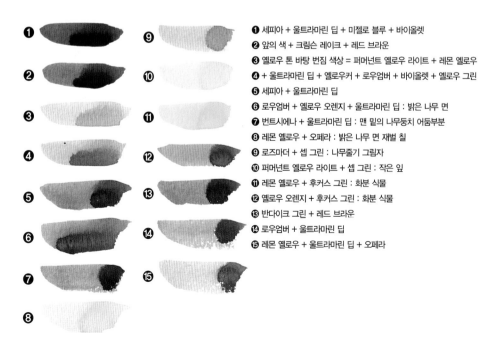

❶ 세피아 + 울트라마린 딥 + 미젤로 블루 + 바이올렛

❷ 앞의 색 + 크림슨 레이크 + 레드 브라운

❸ 옐로우 톤 바탕 번짐 색상 = 퍼머넌트 옐로우 라이트 + 레몬 옐로우

❹ + 울트라마린 딥 + 옐로우커 + 로우엄버 + 바이올렛 + 옐로우 그린

❺ 세피아 + 울트라마린 딥

❻ 로우엄버 + 옐로우 오렌지 + 울트라마린 딥 : 밝은 나무 면

❼ 번트시에나 + 울트라마린 딥 : 맨 밑의 나무둥치 어둠부분

❽ 레몬 옐로우 + 오페라 : 밝은 나무 면 재벌 칠

❾ 로즈마더 + 셉 그린 : 나무줄기 그림자

❿ 퍼머넌트 옐로우 라이트 + 셉 그린 : 작은 잎

⓫ 레몬 옐로우 + 후커스 그린 : 화분 식물

⓬ 옐로우 오렌지 + 후커스 그린 : 화분 식물

⓭ 반다이크 그린 + 레드 브라운

⓮ 로우엄버 + 울트라마린 딥

⓯ 레몬 옐로우 + 울트라마린 딥 + 오페라

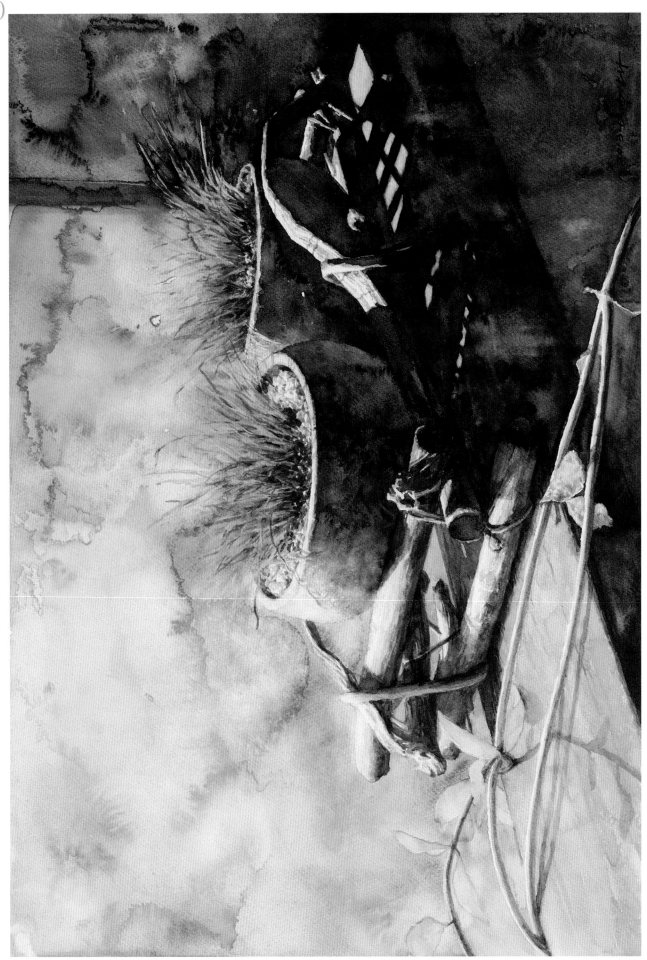

완성 〉〉 이제 화분의 중간색 면은 로우엄버와 울트라마린 딥을 섞은 색으로 묘사하기 시작한다. 식물이 길이와 오른쪽 이랫면을 넓게 차지하고 있는 어둠이 중붓하므로, 화분까지 너무 어두워지지 않도록 주의한다. 이러한 누군가의

장식품이 나에게도 한 점의 식물로 건식될 수 있는 식물이, 그리기를 통한 완전한 소유가 이될까 하는 생각을 해 본다. 또한 그림 한 점을 통하여 작가의 심상이나 지향하는 세계도 더불어 표현되는 만큼, 식물 집의 낮음일 때나, 의미

없는 식물은 없다는 거창한 결론도 김이 내려 본다.

2. 아이비가 넝쿨진 코너

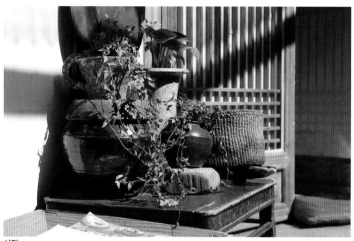

사진

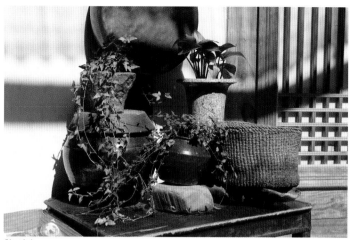

참고사진

사진과 참고사진, 스케치 >> 잔잔한 아이비가 물 흐르듯이 자란 모습은 전통적인 정물들과 조화를 이루며 시선을 잡아끌기에 충분한 소재였다. 다만 물번짐과 묘사를 겸하기 위한 작업계획인지라 거친 황목지를 선택했더니, 아이비 스케치하다가 숨이 넘어갈 뻔했다는 엄살이 나온다. 2B 연필심을 넣은 샤프펜으로 바탕이나 어둠과 만나는 부분의 식물을 특히 신

경써서 묘사하고, 바구니 같이 묘사꺼리는 많지만 멀리 있는 대상은 주도적인 결만 표시하고 스케치를 끝낸다. 참고사진은 같은 대상물이라도 기울기를 달리하여 보았을 때의 다른 느낌, 즉 평면적인 느낌, 깊이감이 살아 있는 구도의 예를 보여주기 위한 것이다.

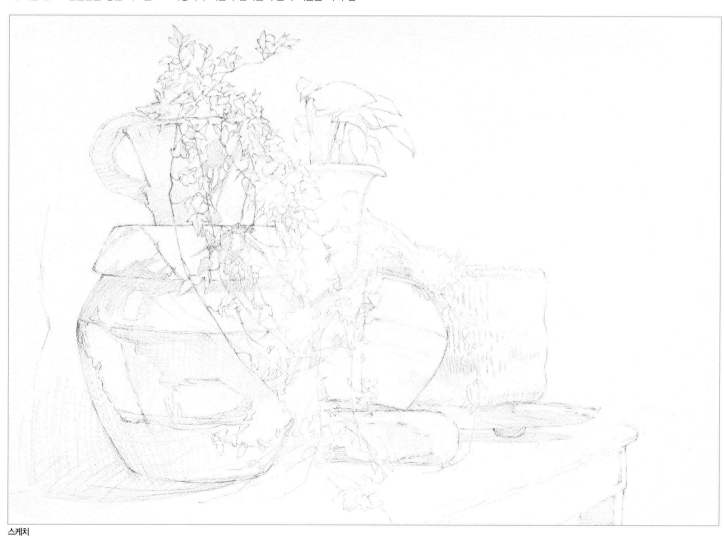

스케치

초벌 1, 2 》 아이비 스케치 선을 따라서 마스킹액을 이쑤시개에 묻혀 바탕과 만나는 곳을 채웠다. 크고 짙은 항아리나 갈색 항아리의 어두운 곳과 만나는 식물 줄기와 잎새도 꼼꼼하게 마스킹을 하고 난 후, 빛이 내리쬐는 방향인 오른쪽에서 왼쪽으로 바탕칠을 시작한다. 단번에 끝나는 작업이지만 계속 지켜보며 물고임을 조절해야 하고, 큰 항아리의 어두운 면은 바탕색이 흘러 들어오게 그냥 두는 것이 자연스럽다.

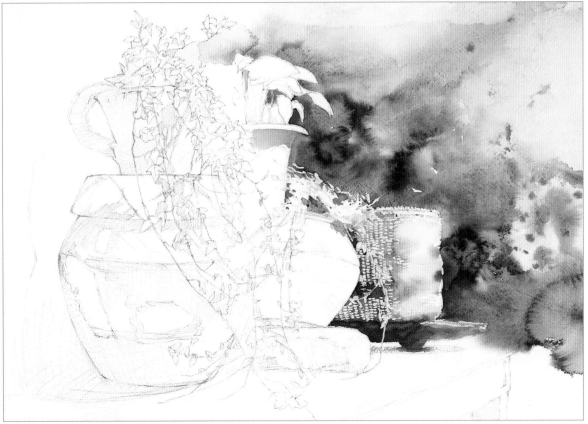

초벌 1

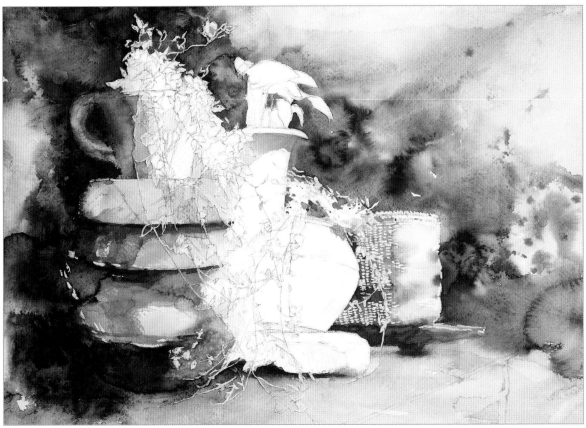

초벌 2

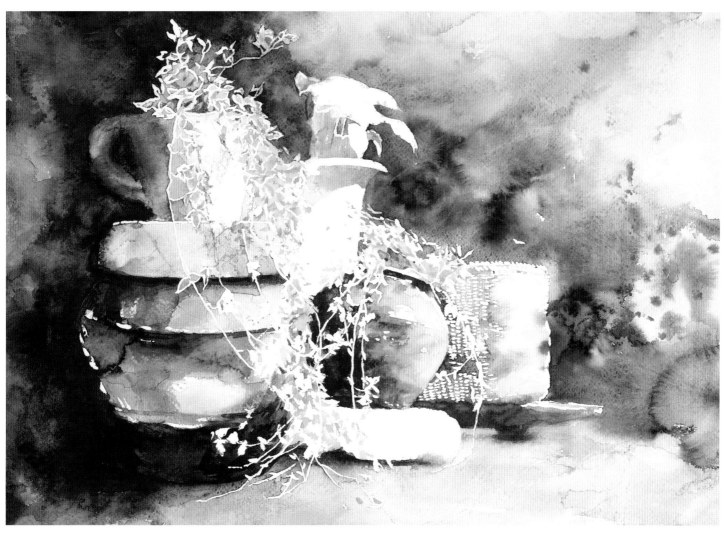

중벌 〉〉 그림 전체가 완전히 마른 것을 확인한 후, 딱딱한 컴퓨터용 지우개로 마스킹액을 말끔히 지워 낸다. 수채화 전용지는 튼튼하기 때문에 마음놓고 지워도 되지만, 종이가 얇은 경우에는 지우는 과정에서 종이가 함께 뜯어져 나오는 경우가 있으므로 주의해야 한다.

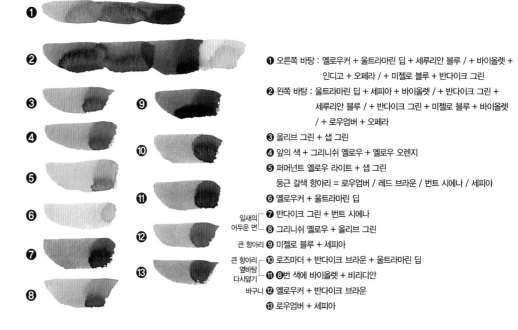

❶ 오른쪽 바탕 : 옐로우커 + 울트라마린 딥 + 세루리안 블루 / + 바이올렛 + 인디고 + 오페라 / + 미젤로 블루 + 반다이크 그린

❷ 왼쪽 바탕 : 울트라마린 딥 + 세피아 + 바이올렛 / + 반다이크 그린 + 세루리안 블루 / + 반다이크 그린 + 미젤로 블루 + 바이올렛 / + 로우엄버 + 오페라

❸ 올리브 그린 + 샙 그린

❹ 앞의 색 + 그리니쉬 옐로우 + 옐로우 오렌지

❺ 퍼머넌트 옐로우 라이트 + 샙 그린

　　둥근 갈색 항아리 = 로우엄버 / 레드 브라운 / 번트 시에나 / 세피아

❻ 옐로우커 + 울트라마린 딥

잎새의
어두운 면 ┏ ❼ 반다이크 그린 + 번트 시에나
　　　　 ┗ ❽ 그리니쉬 옐로우 + 올리브 그린

큰 항아리 ― ❾ 미젤로 블루 + 세피아

큰 항아리 ┏ ❿ 로즈마더 + 반다이크 브라운 + 울트라마린 딥
옆바탕 ┃
다시덮기 ┗ ⓫ ❽번 색에 바이올렛 + 비리디안

바구니 ― ⓬ 옐로우커 + 반다이크 브라운

⓭ 로우엄버 + 세피아

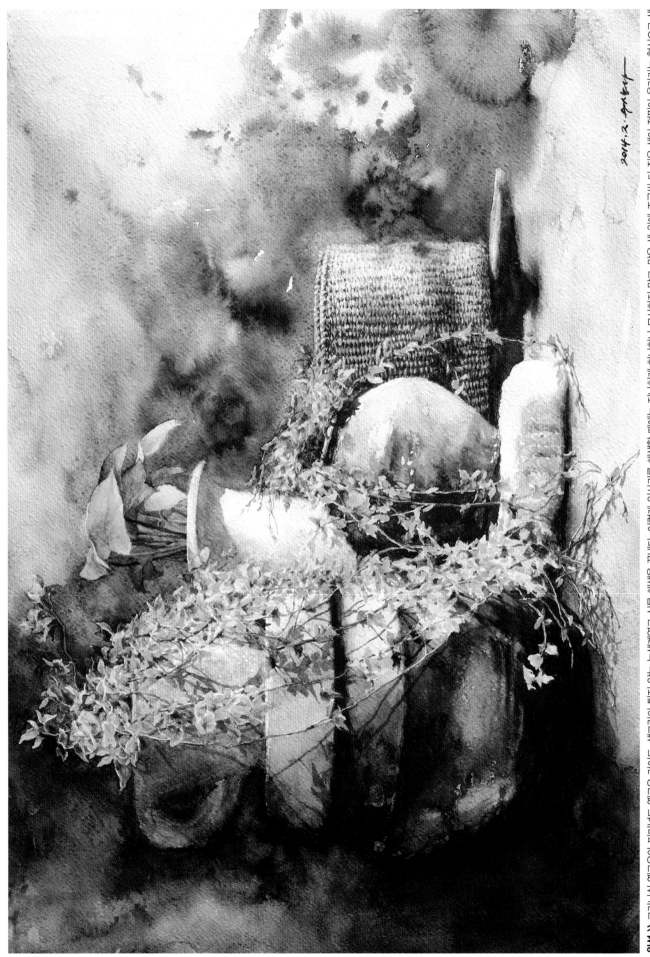

2014. 2. 홍성표

완성 〉〉 그리나서 옐로우와 퍼머넌트 옐로우 라이트, 샐러리의 터지지 않는 녹색계열로 식물 채색을 끝낸다. 이렇게 잎사귀를 채색할 때에는 지나치게 하나하나 묘사하지 말고, 맑은 색 위에 조금씩 더 짙은 색이 점차어 올라가는 형식으로 색의 깊이를 채어 나간다. 큰 항아리는 색상의 깊이를 찾기 위하여 두세 번 맑은 색을 올리고, 그 색상의 무게와 옛스러움 깊이로 왼편 어두운 바탕을 마무리하며 완성한다.

3. 창틀의 램프

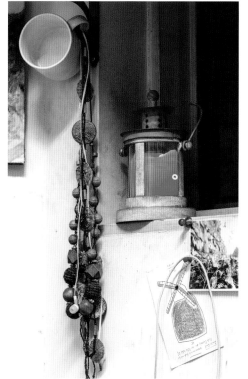

사진 1

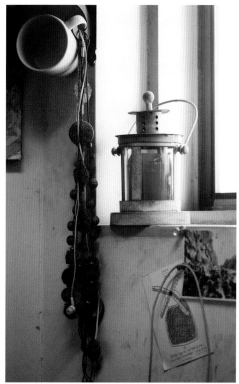

사진 2

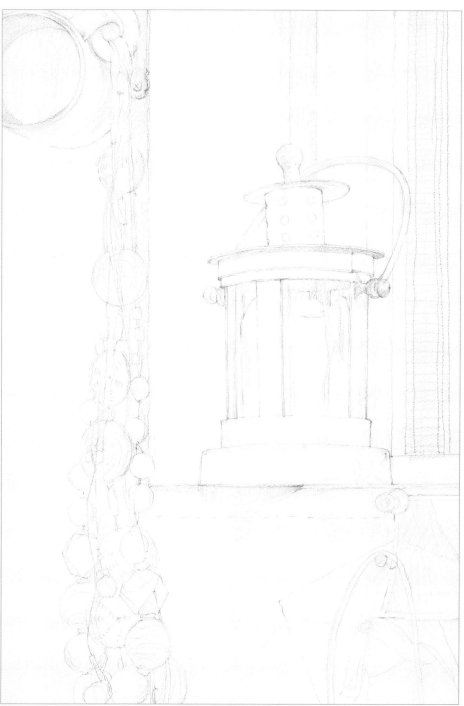

스케치

사진 1, 2와 스케치 》 그림을 그릴 때에는 매번 결정의 문턱에서 고민을 거듭하는 일이 많게 된다. 낮에 보는 모습을 그릴런지 촛불을 켠 밤 모습으로 결정할지 하는 것도 그렇고, 종이는 어떤 종이를 쓸까, 구도는 어느 쪽으로 할지를 찬찬히 정하는 과정은 흡사 구도자들이 기도의 주제를 결정하고자 하는 것과 같지 않을까 싶을 정도다. 스케치를 자세히 들어가기 이전에, 크게 'ㄴ'자로 짙고 강하게 표현할 주제의 위치를 잡는 구도설정은 가장 중요한 과정이다. 종이를 가로와 세로로 이리저리 돌려가며 주제의 면적을 체크한 후에 세로방향으로 결정하고, 화면의 3분의2를 차지하는 면적이 램프를 포함한 주제면에 해당하도록 구도를 잡고 스케치를 완성했다.

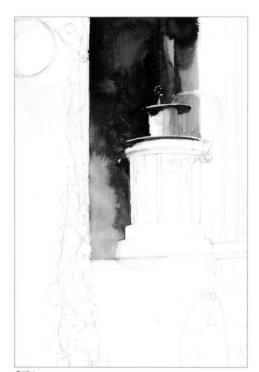

초벌 1

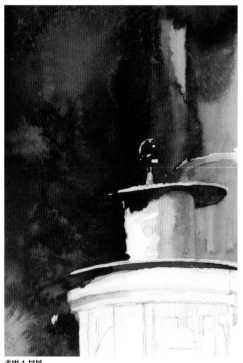

초벌 1 부분

초벌 1, 2 》 채색에 들어가기 전에 얇은 선을 남기고 싶은 부분에 마스킹액을 칠해두었다. 이 그림의 짙은 색 바탕칠은 매력적인 선택이기는 하지만, 자칫 물의 양이 모자라 색이 두껍게 올라가는 경우에 꽉 막힌 공간이 되어서 막막할 우려가 있다. 분무기에 물을 채워 만반의 준비를 한 후, 팔레트에 넉넉한 양의 색상을 만들어 놓고 단번에 채색하되 공간감이 사라지지 않도록 자신 있는 물번짐을 펼치기 바란다.

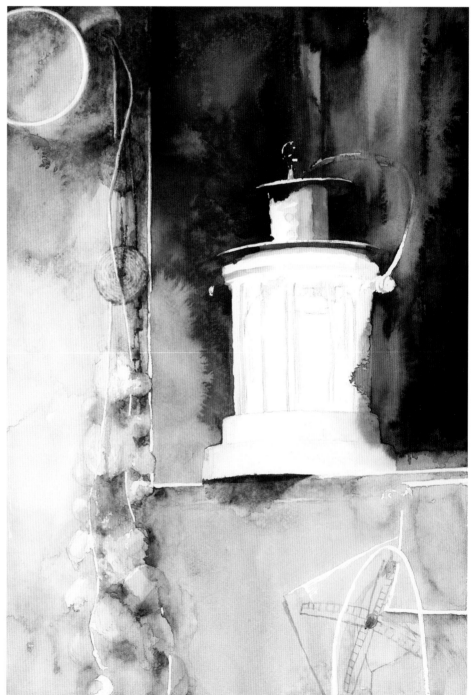

초벌 2

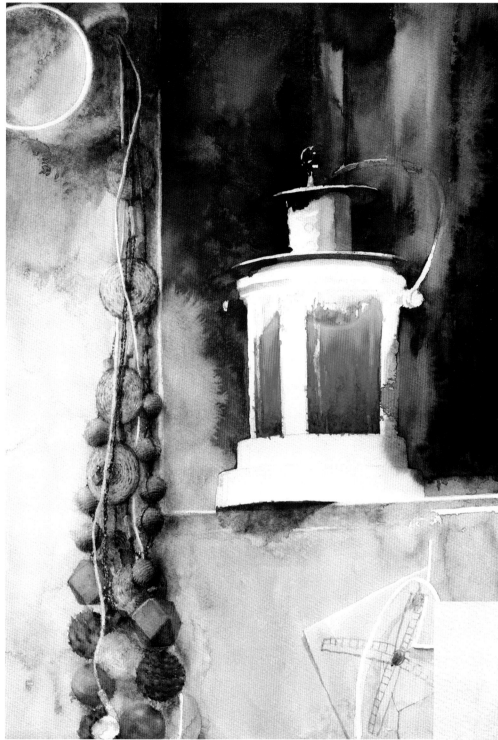

중벌 부분 1

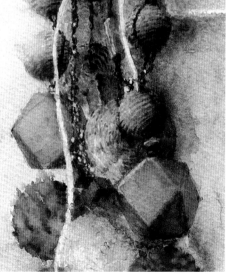

중벌 부분 2

중벌 》 바탕을 채색할 때의 물번짐 느낌이 초와 액세서리를 묘사하며 표현한 느낌과 연결되도록 하기 위하여, 물체의 색을 칠한 후에는 분무기로 물을 조금씩 뿌려 놓는 과정을 반복했다. 채색 이전에 칠했던 마스킹액을 걷어 내면 경계선에 미미한 물고임이 마르면서 짙어진 곳이 생기는데, 빛이 내려앉는 부분에 맺힌 경계선은 수고스러울지라도 깨끗한 세필 붓으로 닦아내야 한다.

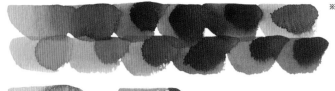

※ 바탕 : 라이트 레드 + 번트 시에나 / + 세피아 + 크림슨 레이크 / + 울트라마린 딥 + 바이올렛 /
+ 로즈마더 +레드 바이올렛 / + 반 다이크 그린 크림슨 레이크 / + 옐로우커 + 로우엄버 울트라마린 딥
// 버밀리언 + 퍼머넌트 로즈 / 그리니쉬 옐로우 +오페라 / + 크림슨 레이크 + 올리브 그린 /
+ 반다이크 그린 + 바이올렛 / +미젤로 블루 + 크림슨 레이크 + 인디고 /
+ 레드 바이올렛 + 반다이크 그린 +크림슨 레이크

❶ ❿
❷ ⓫
❸ ⓬
❹ ⓭
❺ ⓮
❻ ⓯
❼ ⓰
❽
❾

❶ 옐로우커 +울트라마린 딥
❷ 로우엄버 + 울트라마린 딥
❸ 옐로우커 + 번트 시에나
❹ 앞의 색 + 오페라 + 그리니쉬 옐로우
❺ 앞의 색 + 로즈마더 + 바이올렛
❻ 피코크 블루 + 비리디안 + 오페라
❼ 앞의 색 + 울트라마린 딥 + 바이올렛
❽ 번트 시에나 + 그리니쉬 옐로우
❾ 앞의 색 + 레드 브라운 + 레드 바이올렛
❿ 앞의 색 + 반다이크 그린 + 바이올렛
⓫ 오렌지 + 오페라
⓬ 옐로우 오렌지 + 오페라
※ 단일색 : 오페라 / 퍼머넌트 로즈 / 로즈마더
⓭ 오렌지 + 퍼머넌트 로즈
⓮ 로즈마더 + 레드 바이올렛
램프 ⓯ 크림슨 레이크 + 퍼머넌트 옐로우 오렌지
⓰ 크림슨 레이크 + 오페라 + 반다이크 그린

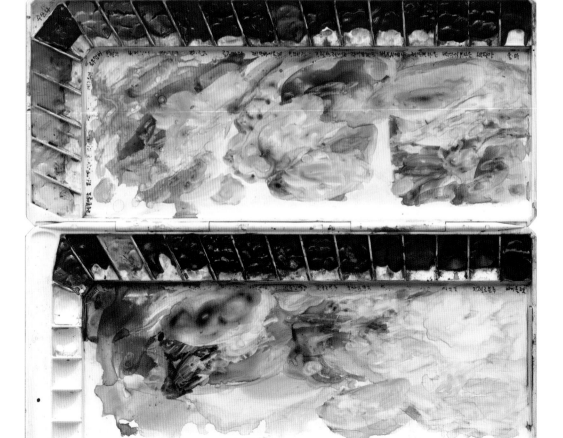

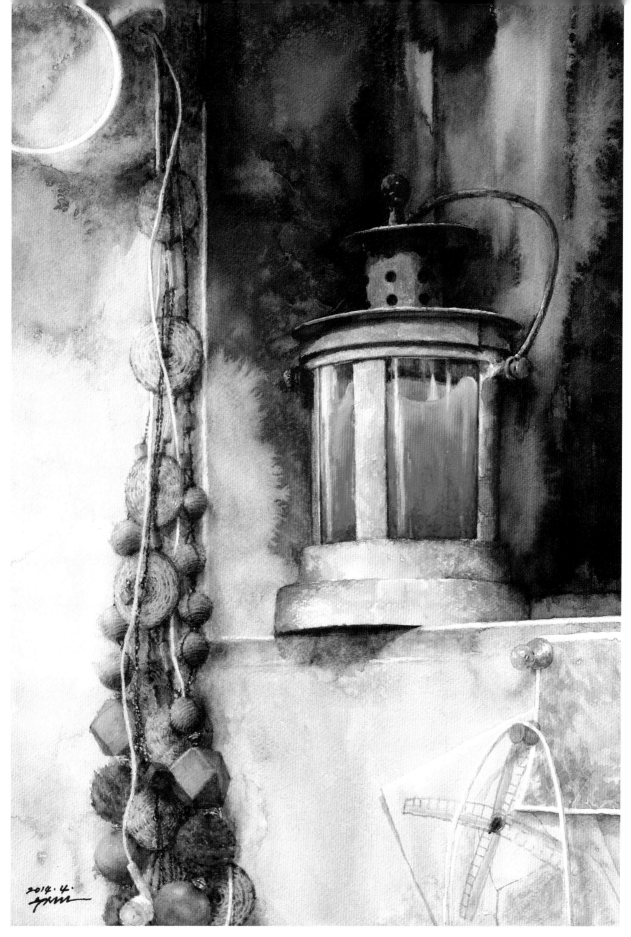

완성 》 보다 강력한 구도의 힘을 위하여, 왼쪽 위에 걸려있는 컵과 오른쪽 아래의 그림엽서는 약하게 묘사하는 편이 나을 것이다. 한 장의 평면 안에서 작가가 의도적으로 만들어 내는 입체와 공간감은 무척 중요한 결과를 낳는다. 채색을 하는 즈음에 안타깝게도 세월호가 침몰하여 전 국민이 힘들어하고 있는 시기인지라, 촛불을 켜고 작업하는 내내 경건함과 분노, 울적함이 함께 했던 기억이 그림에 기록되는 느낌이 든다.

4. 햇살 아래의 베고니아

사진 1

사진 2

사진 1, 2와 스케치 》 두 장의 사진을 조합하여 한 장의 그림으로 스케치한 그림이다. 요즘은 이렇게 다른 장소 다른 모양의 사진들을 연결할 때 컴퓨터로 재작업을 하는 경우가 많지만, 컴맹에 더 가까운 필자의 경우에는 직접 그려 가면서 연결하는 것이 더 편하다. 꽃을 묘사하기로 작정한 이상, 정확한 스케치는 좋은 안내자 역할을 하므로 신중하게 그려 나간다. 자연물이므로 몇 개의 꽃을 스케치하는 과정에서 구조파악이 되므로, 꾸며도 되고 생략해도 될 것에 대한 선택이 생기게 되면서 점점 스케치하기가 수월할 것이다.

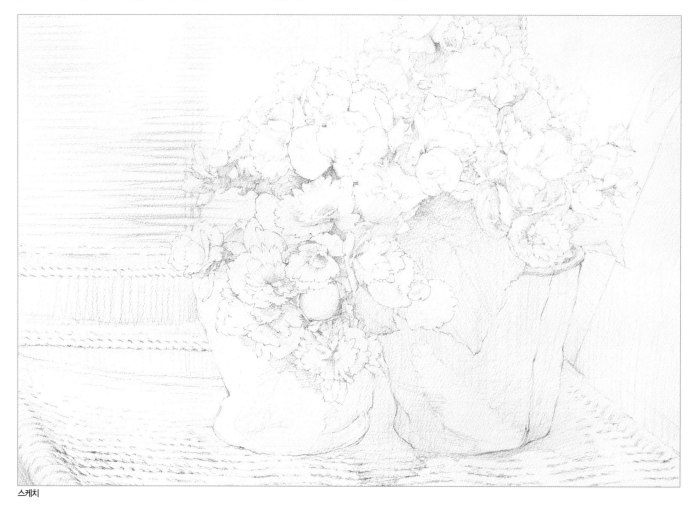

스케치

초벌 1, 2 》 물체의 어두운 면을 뒷받침하는 오른쪽 바탕은 짙은 색으로 눌러 주듯이 칠하고, 빛과 함께 아스라이 멀어지는 느낌의 왼쪽 바탕은 옅은 색으로 물번짐 효과를 펼쳐 놓는다. 바탕 채색은 주제를 충분히 드러나게 하기 위하여 존재한다고 생각해도 좋은데, 그러므로 '톤'의 문제, 즉 색상의 변화와 무게에 변화를 주는 것 이외의 기법적인 화려한 멋내기는 자제할 필요가 있다.

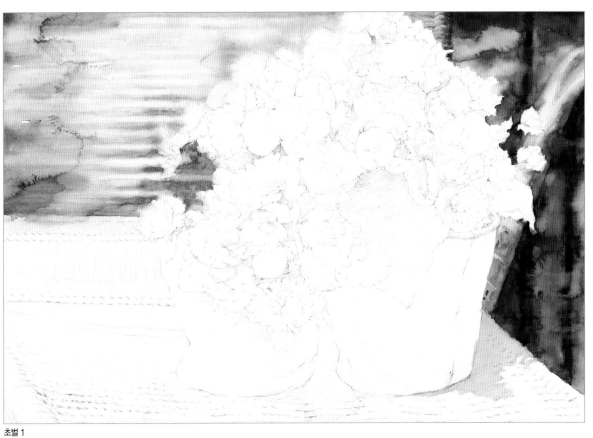

초벌 1

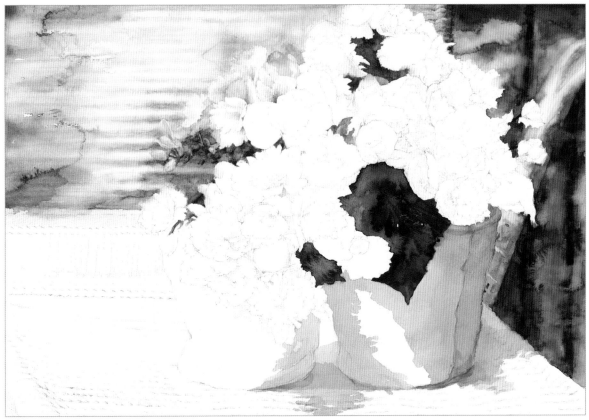

초벌 2

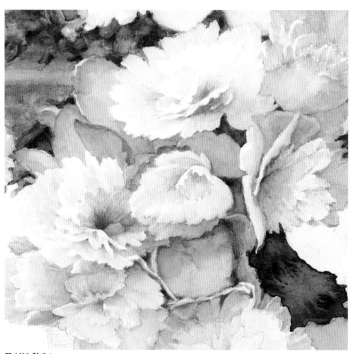

꽃 부분 확대 1

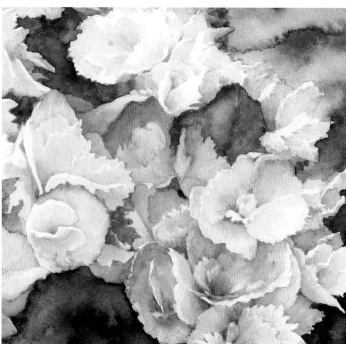

꽃 부분 확대 2

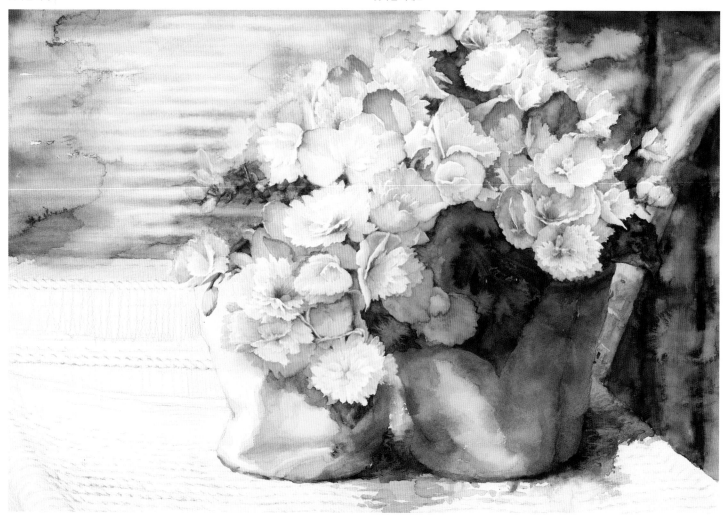

중벌 》 세필붓에 아이보리색 계열로 시작하는 색을 묻혀 베고니아 꽃을 묘사하는 과정에서, 다른 색을 조금만 섞어도 금방 색톤이 변화하는 경험을 했을 것이다. 이처럼 옅은 색상은 조그마한 색변화에도 민감하기 때문에, 여분의 종이에 색상 실험을 해 가면서 채색한다면 실패할 확률이 적어진다.

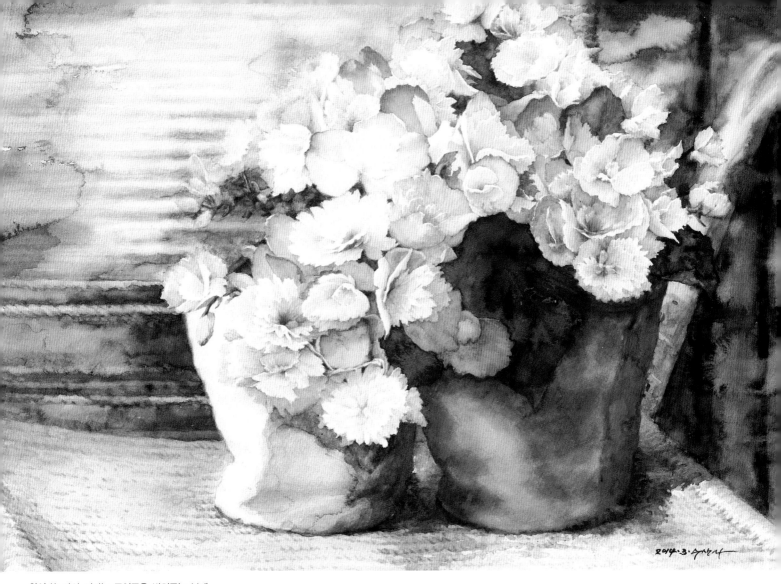

완성 》 야외 의자는 주인공을 받쳐주는 부제로서의 존재감은 유지하되, 묘사와 채색비중을 약하게 두어야 주제쪽으로 시선이 집중된다. 그림이 완전히 마르고 나면 지우개로 스케치 선들을 말끔히 지워낸 후, 눈을 가늘게 뜨고 그림 전체를 한 눈에 살펴보자. 왼쪽 방향에서 빛이 눈부시게 들어오는 느낌이 잘 표현되었는지, 혹시 채색라인이 남아서 막는 곳이 있는지 점검하여, 작은 붓으로 닦아내어 조절하는 것으로 그림을 마무리한다.

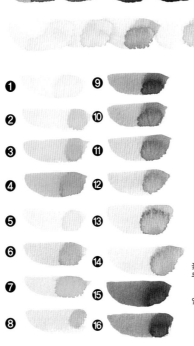

오른편 뒤 ┌ 반 다이크 브라운 + 세피아 / 번트 시에나 /
│ 퍼머넌트 옐로우 딥 + 크림슨 레이크 + 울트라 마린 /
└ 레드 브라운 + 바이올렛 + 미젤로 블루

왼편 뒤 ┌ 레몬 옐로우(약한 색) + 오페라(짙은 색) / 오페라 + 세루리안 블루 /
└ 앞의 색 + 울트라 마린 딥 + 옐로우 오렌지

❶ 레몬 옐로우 + 오페라
❷ 퍼머넌트 옐로우 오렌지 + 오페라
❸ 앞의 색 + 그리니쉬 옐로우
❹ 앞의 색 + 퍼머넌르 레드 + 로즈마더
❺ 레몬 옐로우 + 오페라 + 옐로우 그린
❻ 앞의 색 + 세루리안 블루 + 바이올렛
❼ 퍼머넌트 옐로우 라이트 + 샙 그린
❽ 앞의 색 + 그리니쉬 옐로우 + 오페라
❾ 오렌지 + 그리니쉬 옐로우 + 반다이크 그린
❿ 앞의 색 + 코발트 블루 + 오페라
⓫ 레드 바이올렛 + 코발트 블루
⓬ 앞의 색 + 반다이크 그린

꽃에서 무채색 ┌ ⓭ 레몬 옐로우 +로즈마더 + 비리디안 + 세루리안 블루 + 오페라
└ ⓮ 세루리안 블루 + 오페라 + 퍼머넌트 옐로우 라이트

잎사귀 ┌ ⓯ 미젤로 블루 + 비리디안 + 바이올렛
└ ⓰ 앞의 색 + 오페라 / + 옐로우 오렌지는 포인트 컬러

수산나의
소품 그리기

ISBN : 978-89-93399-55-4
가 격 : 12,000원

초판 인쇄 : 2015년 1월 26일
초판 발행 : 2015년 2월 3일

저　자	김수산나
기　획	구본수
사　진	김용대
디 자 인	오승열
마 케 팅	박좌용

펴 낸 곳	미대입시사
출판등록	1989년 3월 15일 라-4024
주　　소	121-180 서울시 마포구 어울마당로 26 제일빌딩 3층
전　　화	02-335-6919 / Fax 02-332-6810
홈페이지	www.artmd.co.kr / www.화구몰.com

이 도서의 국립중앙도서관 출판시도서목록(CIP)은 서지정보유통지원시스템 홈페이지(http://seoji.nl.go.kr)와 국가자료공동목록시스템(http://www.nl.go.kr/kolisnet)에서 이용하실 수 있습니다.
(CIP제어번호 : CIP2015002342)